U0004191

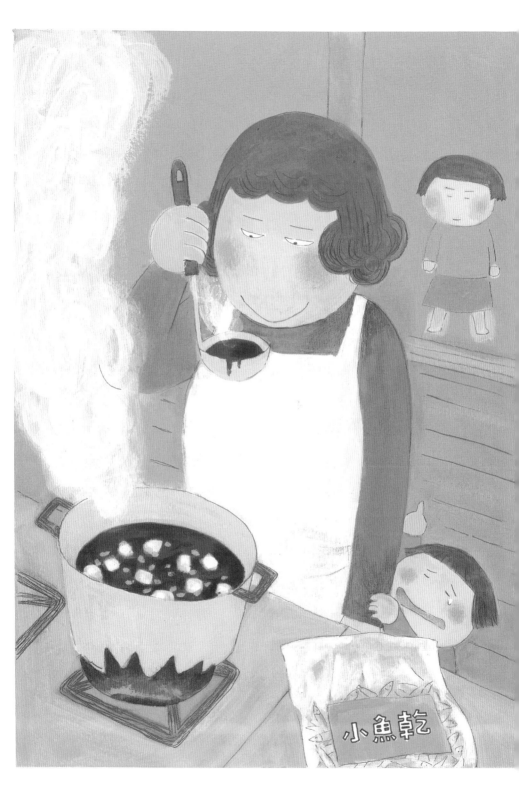

「姐姐欺負我啦～」
©2008 Naoko TAKAGI

我的30分媽媽

高木直子

②

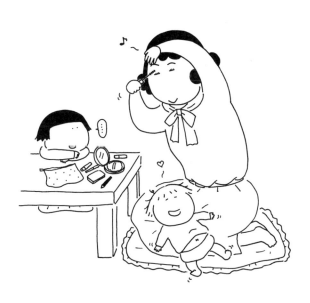

目 次

特別篇

老爸的
育兒日記

145

 登場人物

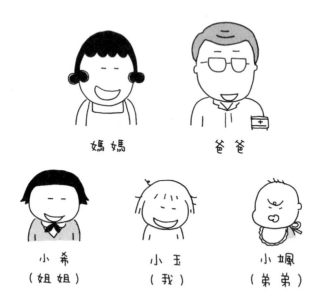

媽媽　　　　爸爸

小希　　　　小玉　　　　小颯
（姐姐）　　（我）　　　（弟弟）

貓吉
（媽媽手縫
的玩偶）

春天一到，小玉也跟小希一起上幼稚園了。

就在這兩個小女孩慢慢成長的期間，

媽媽懷裡的小嬰兒也一點一點長大了。

爸爸、媽媽、還有長女小希都滿心歡喜等待小

嬰兒的到來，

只有小玉對於弟弟即將誕生這件事有點似懂非

懂。

終於，小嬰兒誕生啦──

從此，媽媽的每一天，也就跟著越來越忙碌

囉。

6

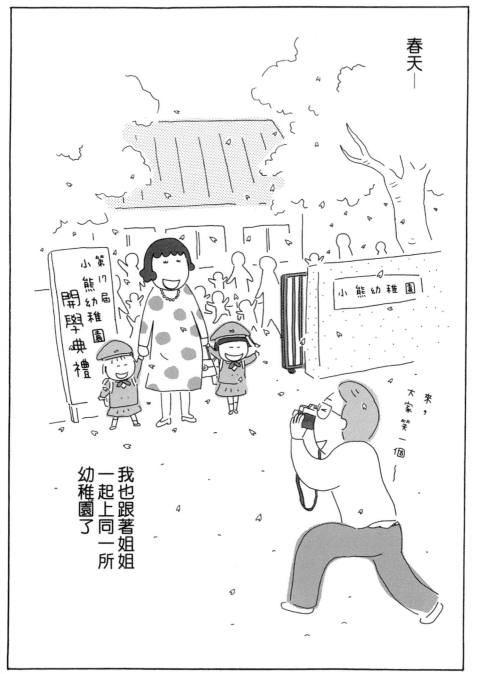

春天——

來，大家笑一個——

我也跟著姐姐一起上同一所幼稚園了

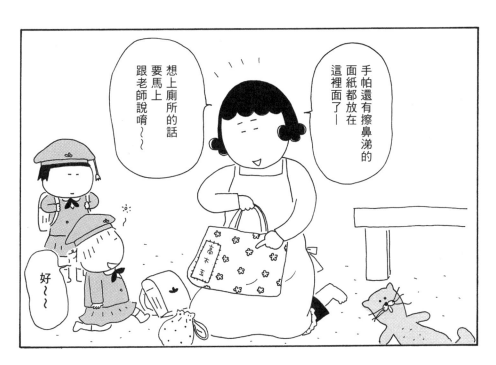

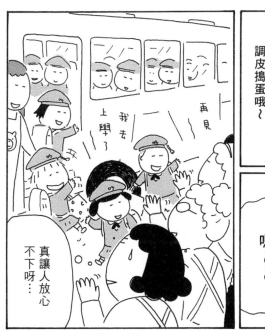

我的幼稚園生活就此展開——我被編到熊貓班上課…

鄰居真奈也跟我上同一班

就坐隔壁耶♡

大家好～現在我們一起來做健康操吧～

幼稚園裡真是好玩極了

悄悄

小玉在幼稚園裡有沒有哭鬧～？

妳可不可以幫我偷看一下

…咦？

小玉玩得很開心嗎？

嗯，我看她笑個不停呢

是喔～♡

小玉，在幼稚園裡很開心吧～？

嗯～很開心～

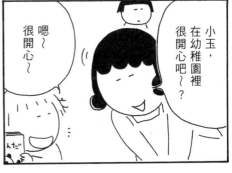

和托兒所比起來哪個好玩哪～？

幼稚園

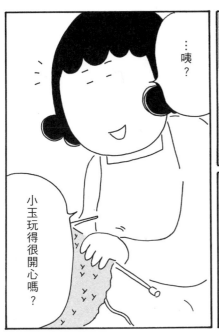

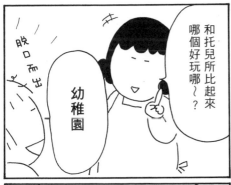

是喔～

這樣嗎…

啊，這個…

寫了些甚麼呢…小玉和小朋友們相處融洽，活潑又有活力

歌曲或舞蹈很快就能記住，非常聰明

只是她總是流著鼻涕，叫她擦乾淨卻不聽

請父母稍加嚴厲管教…

明明就流出來了呀!?每次都講不聽!!

給我練習擦鼻涕!!

真是的～不是幫妳帶了擦鼻涕的面紙嗎～?

為什麼不把鼻涕擦掉～?

喔～因為～

因為鼻涕沒有流出來啊～～

日子就這麼一天一天過去…

哔 哔

小熊幼稚園

「母親節」，也就是要跟媽媽說謝謝的日子唷～

母親節？

各位小朋友～

你們知道這個星期天是甚麼日子嗎？

今天我們就來做個禮物送給媽媽吧—

禮物！？

哇～

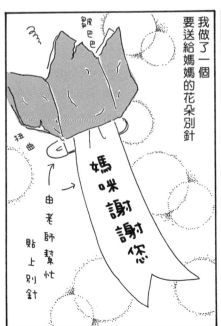

於是大家都很認真地摺紙…

接下來把紙摺成三角形

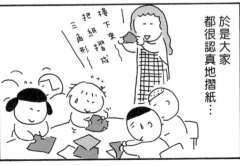

我做了一個要送給媽媽的花朵別針

媽咪謝謝您

皮巴巴

扭曲

由老師幫忙貼上別針

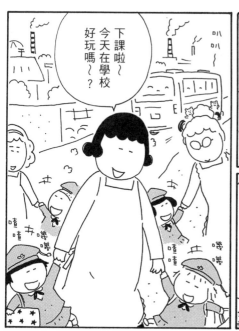

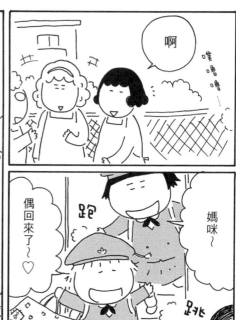

啊，想起來了，是這個～

媽咪……

登登～！！

送給媽咪的禮物～！！

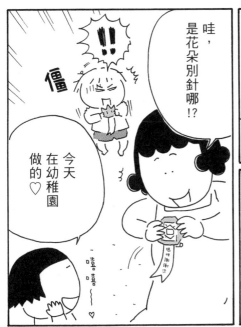

哇，是花朵別針哪!?

今天在幼稚園做的♡

僵

!!

Halo halo～♡

媽咪謝謝你

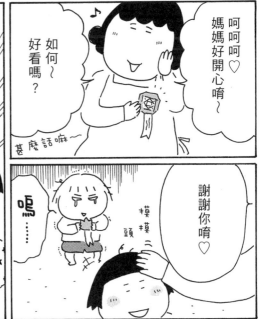

呵呵呵♡媽媽好開心唷～

如何～好看嗎？

甚麼話嘛～

謝謝你唷♡

摸摸頭～

嗚……

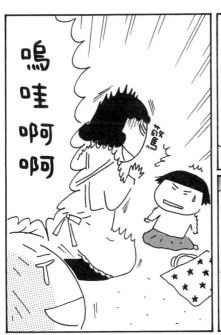

嗚哇啊啊啊

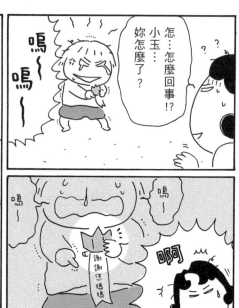

怎…怎麼回事!? 小玉…妳怎麼了?

嗚～嗚～

難…難道!!小玉也做了別針要送我?

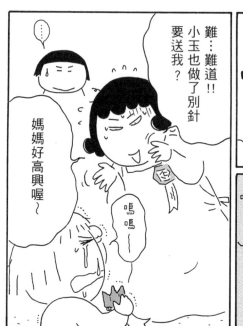

媽媽好高興喔～

嗚 嗚

啊啊

嗚 嗚

謝謝你媽媽

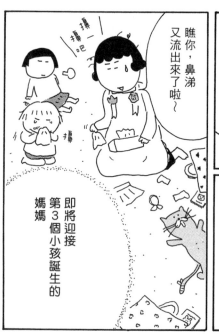

瞧你,鼻涕又流出來了啦～

即將迎接第3個小孩誕生的媽媽

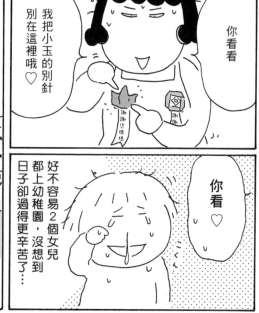

你看看

我把小玉的別針別在這裡哦♡

謝謝你媽媽

你看♡

好不容易2個女兒都上幼稚園,沒想到日子卻過得更辛苦了…

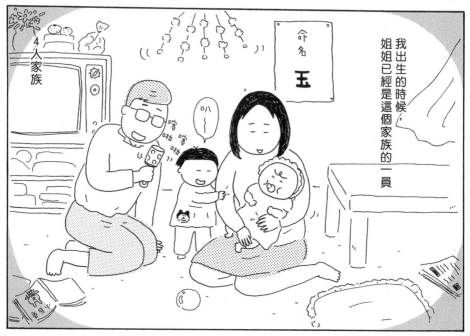

我出生的時候，姐姐已經是這個家族的一員

命名

玉

4人家族

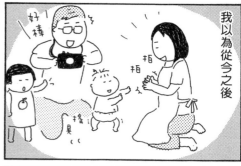

我以為從今之後

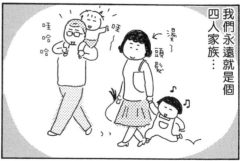

我們永遠就是個四人家族…

可是再再過一陣子，這個家好像就會變成5人家族了

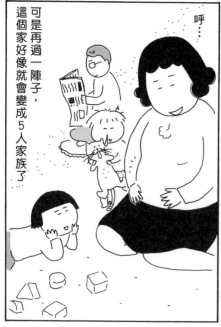

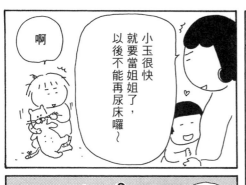

啊

小玉很快
就要當姐姐了，
以後不能再尿床囉～

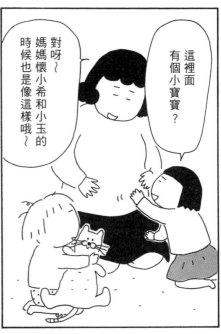

對呀～
媽媽懷小希和小玉的
時候也是像這樣哦～

這裡面
有個小寶寶？

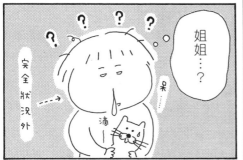

完全狀況外

滴

姐姐……？

呆……

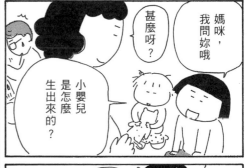

媽咪，
我問妳哦

甚麼呀？

小嬰兒
是怎麼
生出來
的？

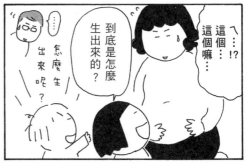

……!?
這個……
這個嘛……

到底
是怎麼
生出來的？

怎麼生
出來的？

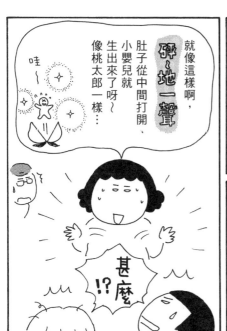

就像這樣啊，
肚子從中間打開，
小嬰兒就
生出來了呀～
像桃太郎
一樣……

哇～

砰～地一聲

甚麼
!?

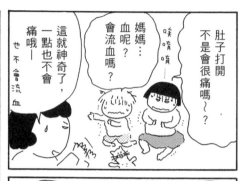

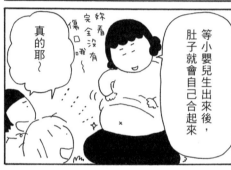

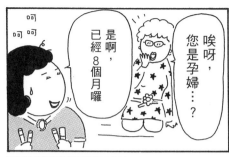

唉呀，您是孕婦…？

是啊，已經8個月囉

呵呵呵

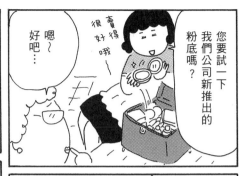

您要試一下我們公司新推出的粉底嗎？

賣得很好哦～

嗯～好吧…

好吧…

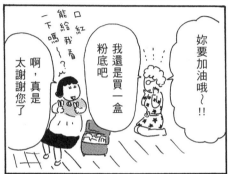

妳要加油哦～!!

我還是買一盒粉底吧

能口紅給我看一下嗎…？

啊，真是太謝謝您了

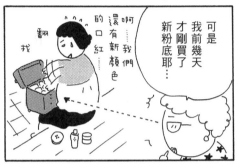

可是我前幾天才剛買了新粉底耶…

啊……我們還有新顏色的口紅…

翻找

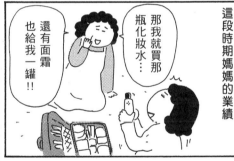

這段時期媽媽的業績

那瓶化妝水…

那我就買那瓶化妝水…還有面霜也給我一罐!!

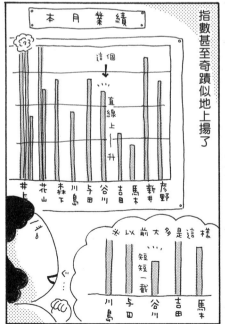

指數甚至奇蹟似地上揚了

本月業績

這個

直線上升

井上 花山 木下 川島 与田 谷川 吉田 馬木 新井 彥野

※以前大多是這樣

短短一截

川島 与田 谷川 吉田 馬木

竟然好得令人驚訝

我現在也懷孕呢～

那不妨再加個美膚面膜吧

但一整天下來還是筋疲力竭…

噗嘰～

呼

黑休……

好啦好啦…

哇啊啊啊～姐姐打我啦～

她生氣了～

呼—快累死我了—

喔喔喔

起身

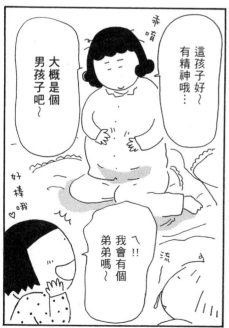

這孩子好～有精神哦…

大概是個男孩子吧～

好棒哦

〜!!我會有個弟弟嗎～

流

媽媽怎麼了？

剛才小寶寶動了一下哦

摸摸

哈哈

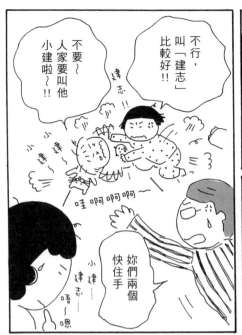

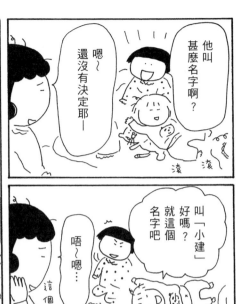

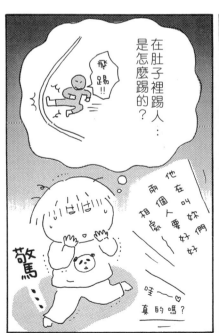

呼~
終於

總算能清閒
一陣子了

放鬆

距離生產的日子越來越近，
媽媽也暫時不去上班了

記得回來呀

谷川小姐，
一定要生個
元氣小子唷

好的，
謝謝你們

谷川 吉田 庄野 馬本

這念頭出現才不過
一秒鐘…

哇!!

驚

哇
嗚嗚嗚

唉呀

媽媽～
我受傷了─

被門夾到了
流血

不僅
如此…

啊

突然冒出滿臉水痘

真是的～
好不容易能過幾天
輕鬆日子卻…

媽媽

繃帶鬆開了啦

哇嗚了啦

傷患＆病患

好哇啊嗚
好癢喔啊
好啦癢─嗚

藥

日子就在這種慌慌張張的氣氛下一天天過去…

媽媽 好癢 好癢喔

乖啦 哦

繃帶 鬆掉了

又鬆掉了？

我肚子好餓

嘿咻……

好重

啊哈哈哈

某個星期天晚上

是我和姐姐最開心的時刻

星期天晚上有很多好看的卡通節目…

哈 哇— 哇

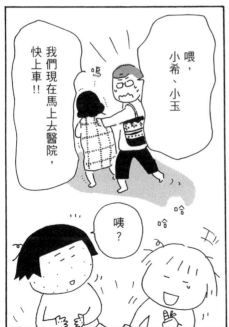

喂，小希、小玉

我們現在馬上去醫院，快上車!!

咦？

哈

這時候…

啊

驚

怎…怎麼了?! 要生了嗎？

啊哈哈哈

嗯 唔……

砰

怎麼樣？他是妳們姊妹倆的弟弟哦

嗯 太棒♡

哇

水痘←差不多好了

哇 哇

那傢伙好像

沒啥興趣

好可愛

哇

耶～～～♡

到目前為止還是沒甚麼特別感覺…

哇 哇

呵呵

哇

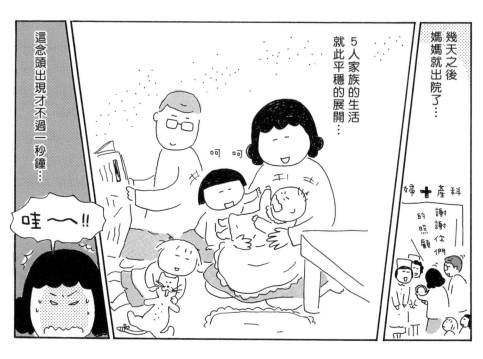

幾天之後
媽媽就出院了⋯

5人家族的生活
就此平穩的展開⋯

這念頭出現才不過一秒鐘⋯

哇～!!

呵 呵

エ！エ！

謝謝你們的照顧

婦產科

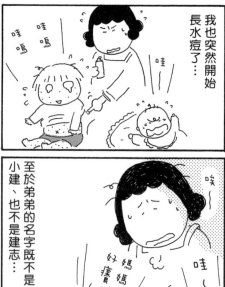

我也突然開始長水痘了⋯

哇 哇
嗚嗚

哇

姐妹倆正在看的一部機器人卡通

當媽媽感覺差不多要生了的時候

宇宙戰士☆
小颯☆

哈哈哈

至於弟弟的名字既不是小建、也不是建志⋯

唉

好癢媽媽

好癢喔

哇

直接就把男主角的名字拿來用了

命名
立風

哇～
�33ㄣ

28

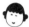

終於我也有個弟弟了

來，小颯喝奶囉～

他的名字是「颯」

媽媽這陣子請了育嬰假…

媽咪，念這個…

念…

唉呀，又尿尿了!!

啊

撞

真是的～剛剛才換過尿布耶～

嗚

哇嗚哇

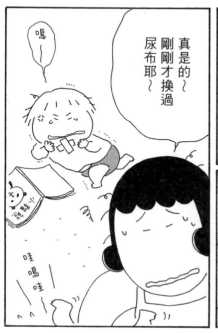

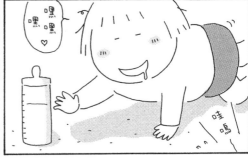

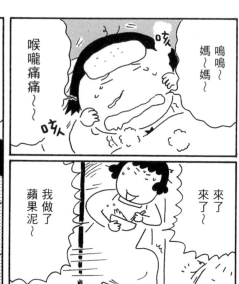

嗚嗚～
媽～媽～

喉嚨痛痛～

來了～
來了～

我做了蘋果泥～

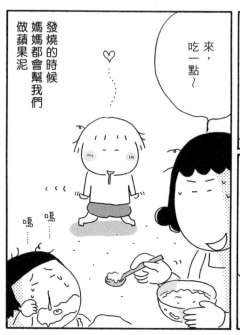

發燒的時候媽媽都會幫我們做蘋果泥

來，吃一點～

嗚……嗚……

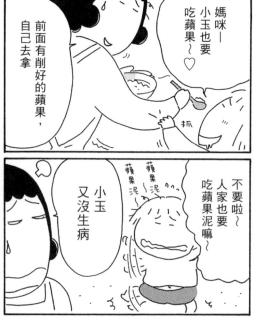

媽咪—小玉也要吃蘋果～♡

前面有削好的蘋果，自己去拿

不要啦～人家也要吃蘋果泥嘛～

蘋果泥
蘋果泥
蘋果泥

小玉又沒生病

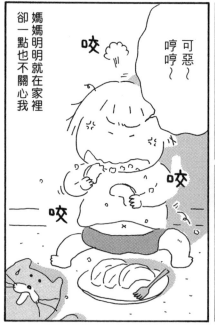

媽媽明明就在家裡卻一點也不關心我

可惡～哼哼～

咬
咬
咬

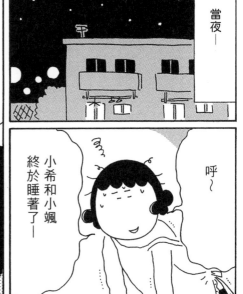

當夜——

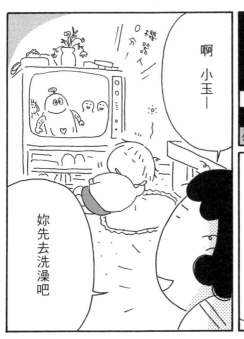

呼～

小希和小颯
終於睡著了——

啊 小玉——

妳先去洗澡吧

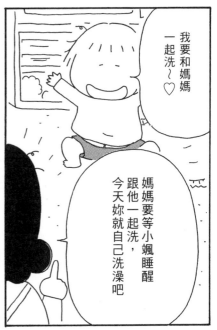

我要和媽媽
一起洗～ ♡

媽媽要等小颯睡醒
跟他一起洗，
今天妳就自己洗澡吧

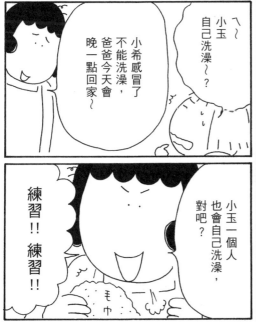

へ～
小玉
自己洗澡～？

小希感冒了
不能洗澡，
爸爸今天會
晚一點回家～

小玉一個人
也會自己洗澡，
對吧？

練習！！練習！！

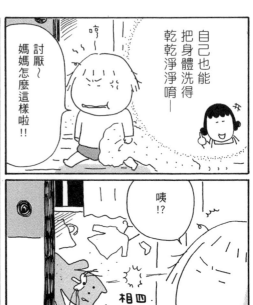

自己也能
把身體洗得
乾乾淨淨唷—

哼

討厭～
媽媽怎麼這樣啦！！

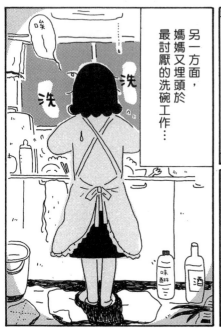

另一方面，
媽媽又埋頭於
最討厭的洗碗工作…

洗

洗

咦～

味醂

酒

咦!?

四目
相對

呼～
終於洗完了～

躺下

死麻
煩了

哇哈
哈

馬卡羅尼

仙蝦
貝味

電視

咦？

研研

打開

啪啦
啪

向太陽
怒吼！

耶

看電視
看電視
看電視♡

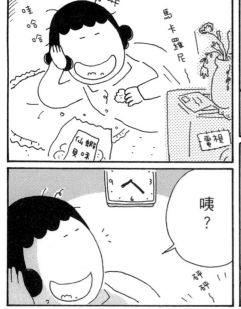

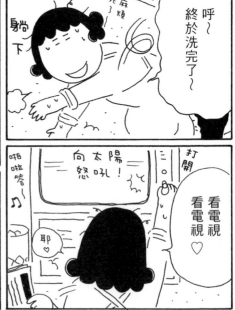

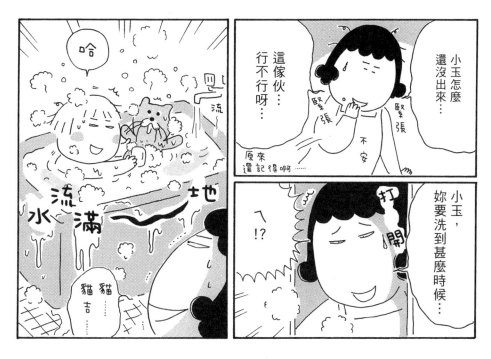

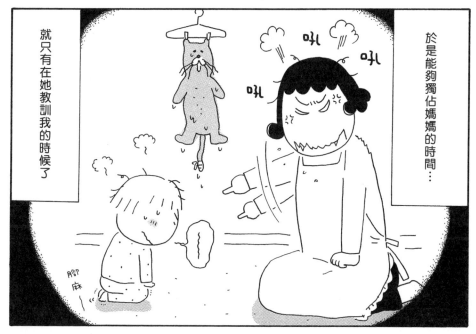

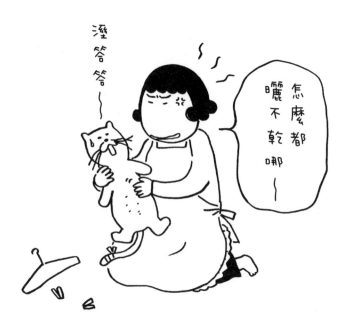

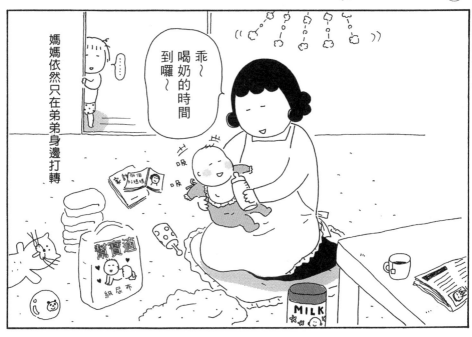

媽媽依然只在弟弟身邊打轉

乖～喝奶的時間到囉～

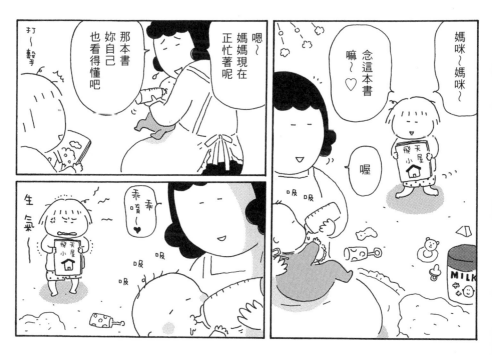

媽咪～媽咪～

念這本書嘛～♡

喔

嗯～媽媽現在正忙著呢

那本書妳自己也看得懂吧

乖嗆～♡

生氣——

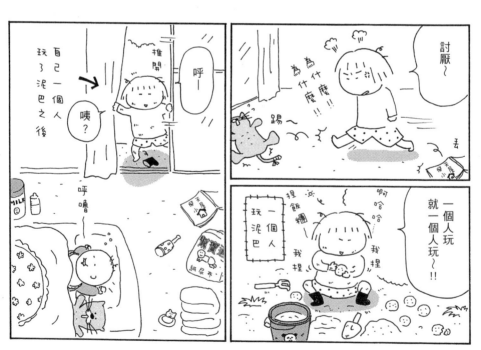

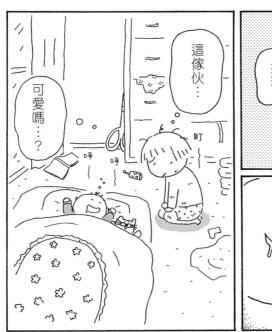

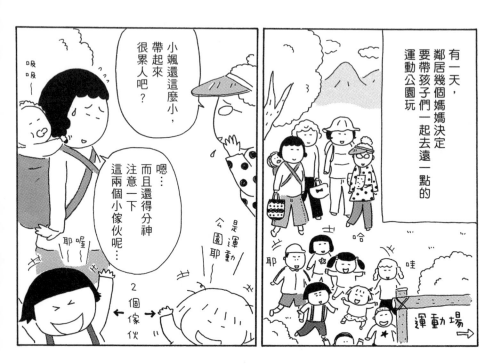

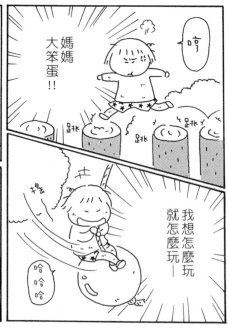

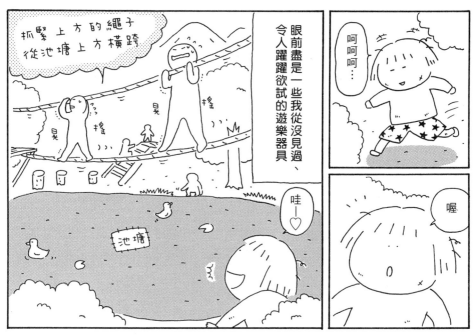

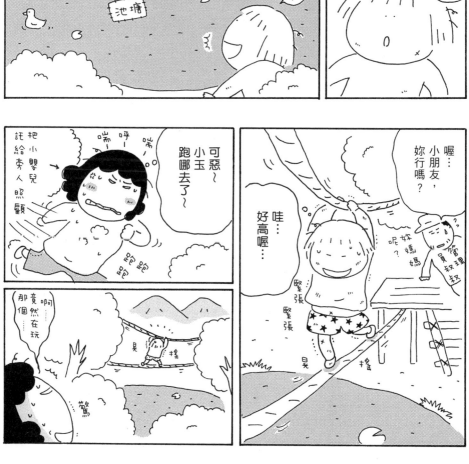

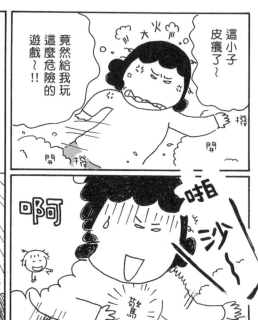

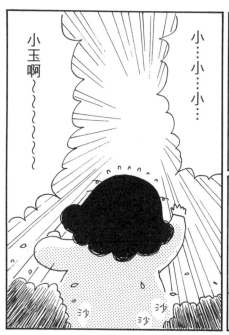

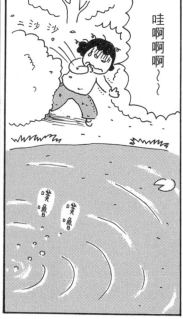

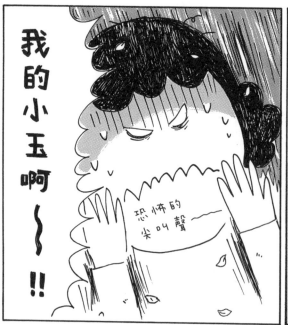

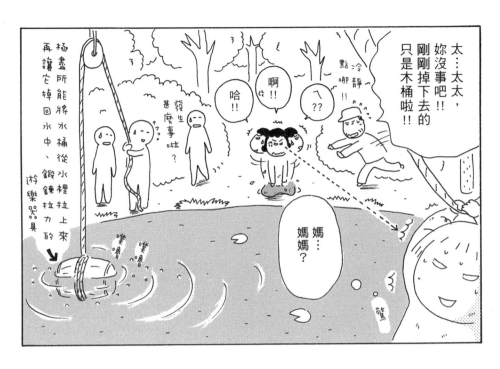

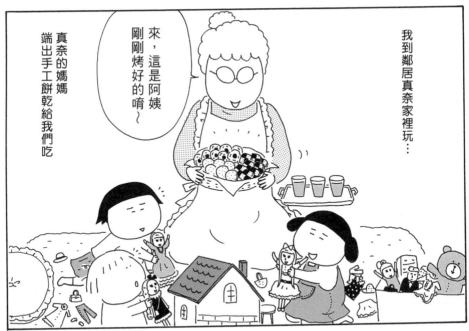

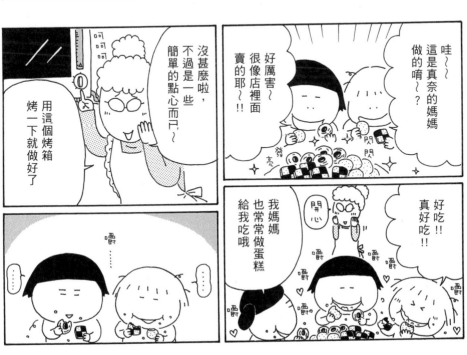

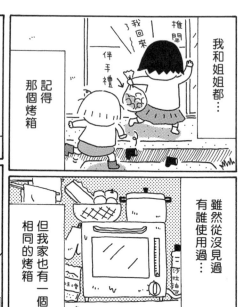

我和姐姐都…

推門

我回來

伴手禮

..

記得那個烤箱

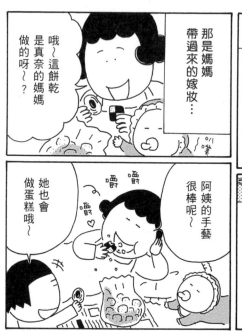

哦～這餅乾是真奈的媽媽做的呀～？

那是媽媽帶過來的嫁妝…

她也會做蛋糕哦～

阿姨的手藝很棒呢～

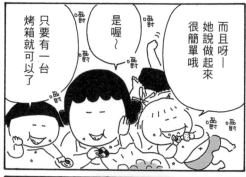

雖然從沒見過有誰使用過…

但我家也有一個相同的烤箱

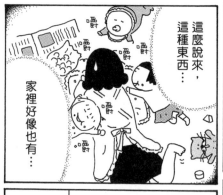

這麼說來，這種東西…

家裡好像也有…

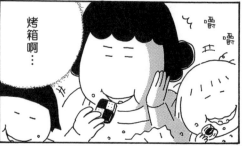

而且呀—她說做起來很簡單哦

是喔～

只要有一台烤箱就可以了

烤箱啊…

日子一天天過去…

我的四歲生日就快到了

我每天都在猜...今年會買甚麼樣的蛋糕呢～

今年媽媽決定自己動手做蛋糕唷♪

媽咪，妳要去哪裡幫我買生日蛋糕呀？

這個嘛...嗯～小玉想要圓形的～

喔，媽媽要...媽媽？

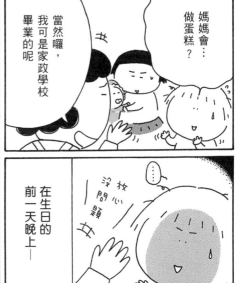

媽媽會...做蛋糕？

當然囉，我可是家政學校畢業的呢

在生日的前一天晚上——

沒問題校心

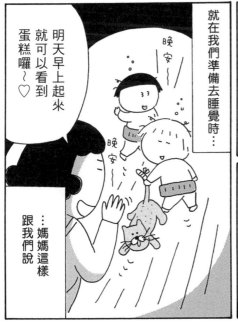

就在我們準備去睡覺時...

明天早上起來就可以看到蛋糕囉～♡

...媽媽這樣跟我們說

晚安～

晚安～

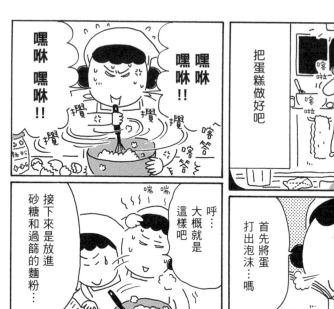

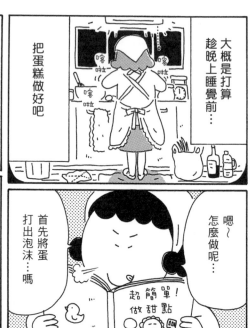

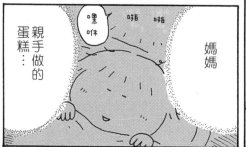

到底會做出甚麼樣的蛋糕啊…

接著是…放進麵粉之後以切的方式拌勻…嗎

呼

超簡單！做甜點

拌勻以後倒入模型內～

最後放進烤箱烤就行了…♡

切的方式…？

攪攪

飯匙

…好難喔

哇～～～～！！

我忘了烤箱要預熱啦～！！

算了…調成大火來烤也行吧～

嗶

喀嚓

呼～終於告一段落了～

嗡

趁烤的時候來看一下電視～

啊哈哈

啊哈哈哈…

…咦!?

啾 啾

哇～～
完全
忘記了～!!

糟糕……

呼～～
幸好…

還好沒有
完全烤焦…

唉呀～

燙燙燙…

取出

可…可是好像
變得有點扁耶…

軟——塌

啊哈哈哈～

沒關係啦，
塗上奶油
就會變漂亮了吧～

攪

攪

CREAM

可惜我沒有
擠花袋…

唔…利用鮮奶油
做多一點裝飾看起來
會更漂亮…

抹

塗

這樣做效果
也差不多吧～

戳

戳

戳

嘿咻
嘿咻

塗

抹

塗

隔天早上——

嗨，小玉、小希
早安哪～

剛滿四歲的我

眼前出現的是⋯

最後再擺點草莓
就行啦～

哈呼～
好睏喔～

嗯

嘿

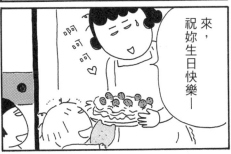

就這樣一夜
過去了⋯

汪汪汪

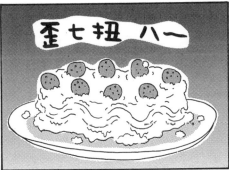

媽媽

蛋糕看起來
是有點不夠
飽滿啦

做給我的
第一個蛋糕⋯

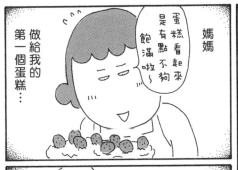

歪七扭八——

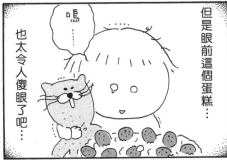

但是眼前這個蛋糕⋯

也太令人傻眼了吧⋯

嗚⋯

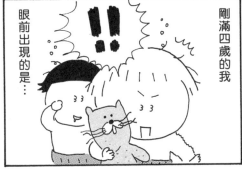

來，
祝妳生日快樂——

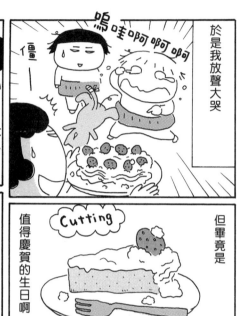

於是我放聲大哭

嗚哇啊啊啊啊

僵——

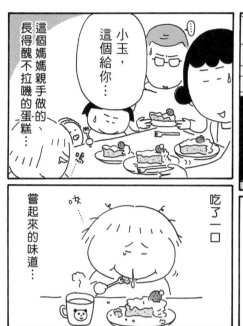

這個媽媽親手做的、長得醜不拉嘰的蛋糕…

小玉，這個給你…

但畢竟是

值得慶賀的生日啊

Cutting

吃了一口

嘗起來的味道…

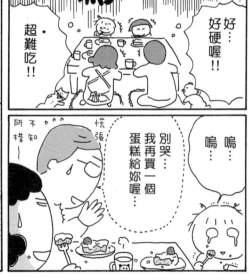

好…好硬喔!!

超·難吃!!

嗚

別哭…我再買一個蛋糕給妳喔…

嗚嗚…

慌張

不知所措

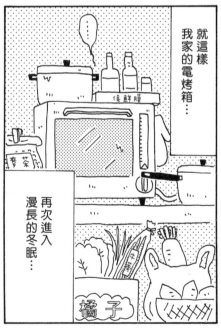

就這樣我家的電烤箱…

再次進入漫長的冬眠…

保鮮膜

麥茶

橘子

蛋糕的確是扁了一點——

但媽媽一定是

很認真、很努力

才把它

做出來的呀～

雖然看起來塌塌的、醜醜的～

嗚嗚……

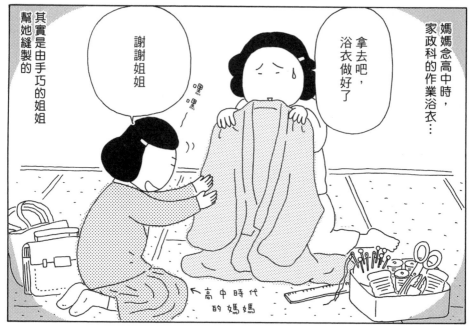

媽媽念高中時，家政科的作業浴衣…

拿去吧，浴衣做好了

謝謝姐姐

嘿嘿

其實是由手巧的姐姐幫她縫製的

←高中時代的媽媽

幾年之後…

來，這是妳拜託我做的

太感謝妳了，老姐!!

哇～♡

小玉和小希一定會很開心的～

哈哈哈

即使長大成人了，媽媽還是繼續拜託她姐姐幫忙做小玉和小希的浴衣

內有惡犬

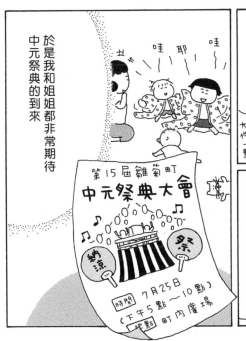

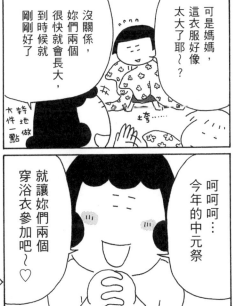

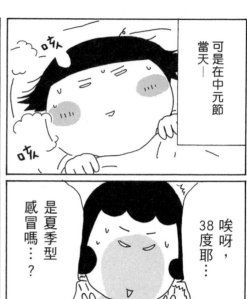

可是在中元節當天——

是夏季型感冒嗎…？

唉呀，38度耶…

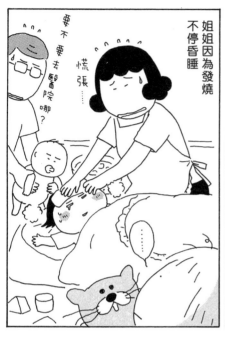

姐姐因為發燒不停昏睡

慌張……

要不要去醫院哪？

沒辦法呀，小玉自己不能去，爸爸又要上班

媽媽

今天上夜班

媽咪，那中元祭典咧…？

唔～～嗯……看來今天可能沒辦法去了耶～

姐姐生病了，我們怎麼能出門～？

啊～～不要啦～去嘛去嘛

媽咪～我要喝果汁

於是…

嗚哇啊啊啊啊嗚哇啊啊啊

哎唷～
當然沒問題～

我就帶我家真奈
和小玉一起去
參加吧～

別擔心，我家真奈
也是差不多這樣，
我早就習慣了～

那這個
就麻煩妳囉～

太感謝妳了～

喔～
真的嗎～

但我們家小玉
也許半路上
就會開始吵鬧…

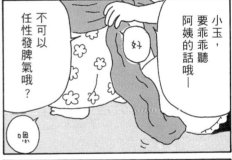

於是我就跟
鄰居真奈以及她媽媽
一起去參加中元祭典了

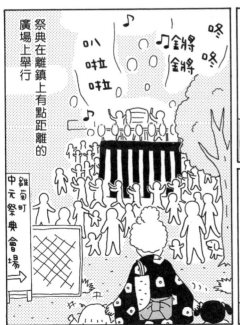

祭典在離鎮上有點距離的
廣場上舉行

叭啦啦

鏘鏘

咚咚

雞菊町
中元祭典會場

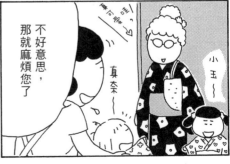

小玉，要乖乖聽
阿姨的話哦—

不可以
任性發脾氣哦？

好

嗯

不好意思，
那就麻煩您了

真奈～

小玉～

59

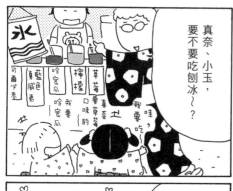

真奈、小玉，要不要吃刨冰～？

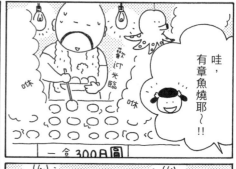

哇，有章魚燒耶～！！

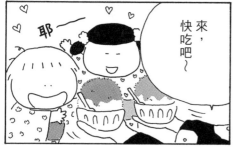

來，快吃吧～

耶—

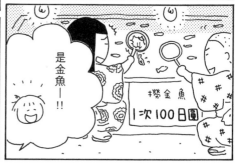

是金魚—！！

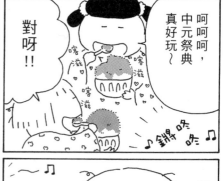

呵呵呵，中元祭典真好玩～

對呀！！

可是…

我還是希望…

能和媽媽一起來…

小玉真是愛撒嬌

滑

唉呀！？

唉呀，
糟糕了!!

哇～

黏答答

……咦!?

一定是太冰了，嚇了妳一大跳對吧～

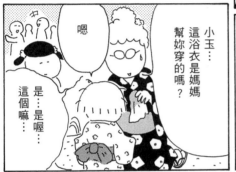

阿姨再買一個給妳～

乖唷，別哭別哭—

哇—媽

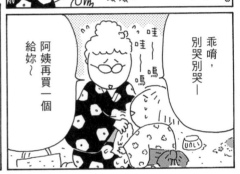

小玉…這浴衣是媽媽幫妳穿的嗎？

嗯

是…是喔…這個嘛…

晚上7點半—

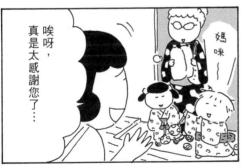

唉呀，真是太感謝您了…

媽咪—

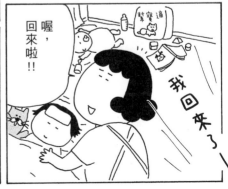

喔，回來啦!!

我回來了—

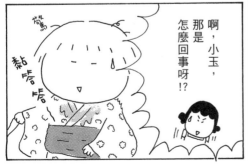

黏答答

啊，小玉，那是怎麼回事呀!?

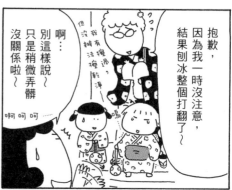

抱歉，因為我一時沒注意，結果刨冰整個打翻了～

啊…別這樣說～只是稍微弄髒沒關係啦～

但沒辦法晾乾

我有擦過了

啊啊啊……

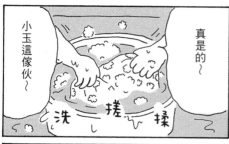

真是的～

小玉這傢伙～

洗

搓

揉

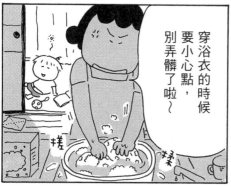

穿浴衣的時候要小心點，別弄髒了啦～

搓揉

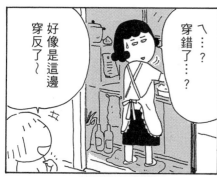

漂白水

亮白 洗衣粉

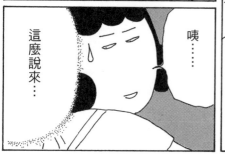

啊，媽咪～對了，

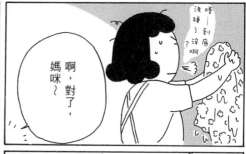

〜…？穿錯了…？

好像是這邊穿反了～

咦……

這麼說來…

唔…沒弄到底沒啊？

我的浴衣好像穿錯了耶

真奈的媽媽幫我重新穿了一次喔～

棉花糖

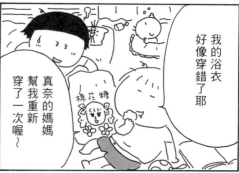

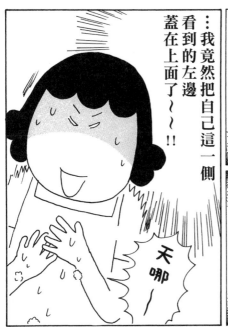

我在幫小玉穿浴衣時…

嗯～～～：我到底是怎麼幫她穿的～～？應該是左邊在上沒錯啊～

…我竟然把自己這一側看到的左邊蓋在上面了～～！！

天哪—

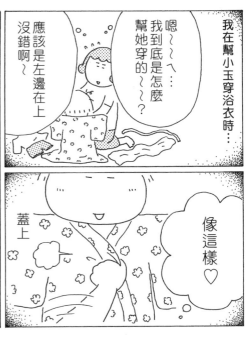

像這樣♡

蓋上

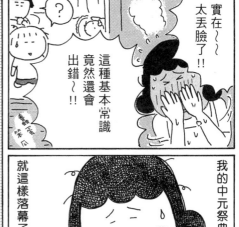

實在～～太丟臉了！！

這種基本常識竟然還會出錯～～！！

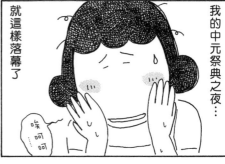

我的中元祭典之夜…

就這樣落幕了

咪呵呵

那令人開心的祭典樂聲

仔細聆聽，隱約還能聽見遠方傳來

好了，快去洗澡吧

鏘 噹 鏘 噹♪

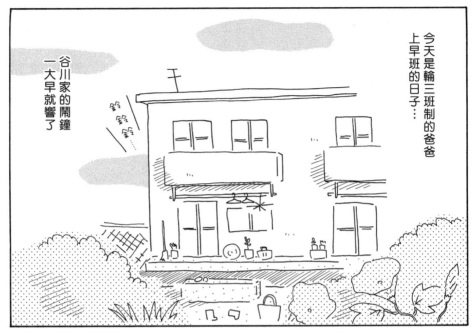

今天是輪三班制的爸爸
上早班的日子…

谷川家的鬧鐘
一大早就響了

鈴鈴
鈴

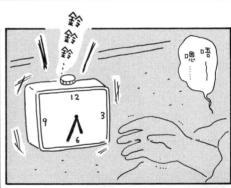

唔
嗯

鈴鈴
鈴

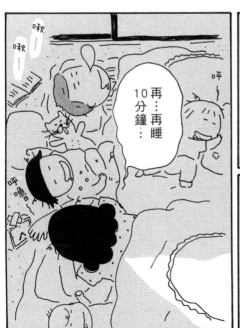

啾
啾……
呼

再…再睡
10分鐘…

啪

鈴鈴
鈴…

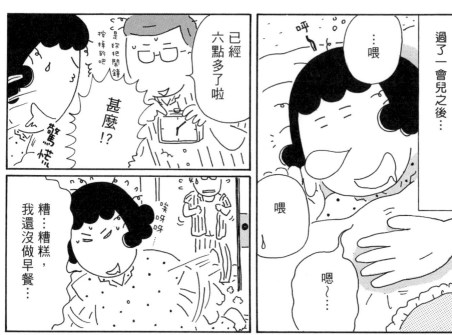

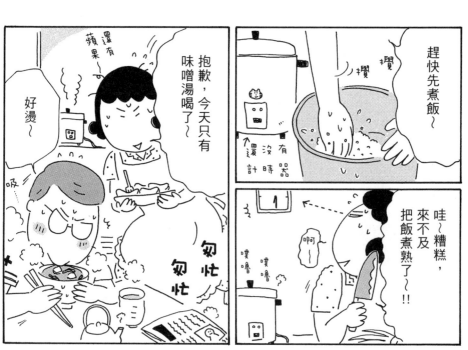

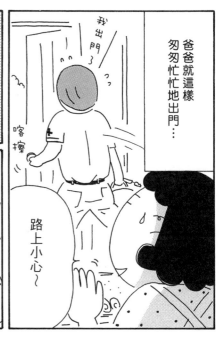

爸爸就這樣匆匆忙忙地出門…

我出門了

喀嚓

路上小心～

於是媽媽又跑去睡回籠覺…

呼～累死我了…

滾

砰

終於走了…

幼稚園目前放暑假，正當媽媽覺得能好好睡個覺時…

媽咪—

媽咪—

卻沒辦法好好補眠

吃飯—

吃飯—

早上了～該起床啦—

我好想再睡一下喔

這傢伙也是

哇啊啊啊

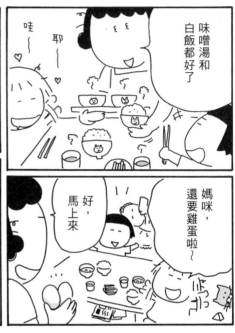

味噌湯和
白飯都好了

哇~

耶~

媽咪，
還要雞蛋啦~

好，
馬上來

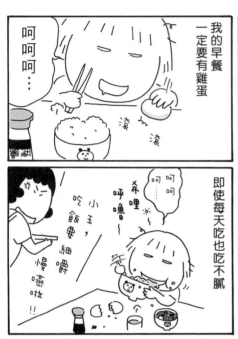

我的早餐
一定要有雞蛋

呵呵呵…

即使每天吃也吃不膩

希哩
呼嚕~

小玉，
吃飯要細嚼
慢嚥啦!!

呵呵

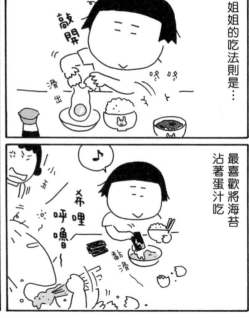

姐姐的吃法則是…

敲開

滑出

最喜歡將海苔
沾著蛋汁吃

小玉

希哩
呼嚕

黏黏

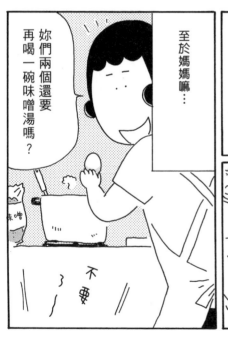

至於媽媽嘛…

妳們兩個還要
再喝一碗味噌湯嗎？

味噌

不要

不要

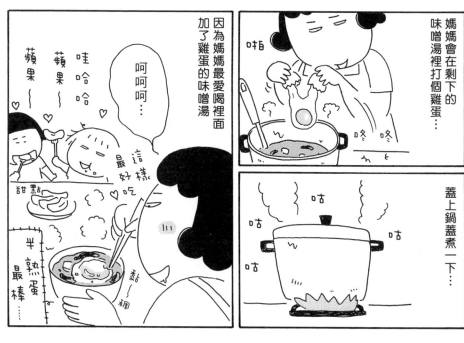

媽媽會在剩下的味噌湯裡打個雞蛋…

啪

咚 咚

蓋上鍋蓋煮一下…

咕 咕 咕 咕

因為媽媽最愛喝裡面加了雞蛋的味噌湯

呵呵呵…

哇哈哈

蘋果～

蘋果～

蘋果～♥

這樣最好吃

甜點

半熟蛋最棒…

黏～糊～

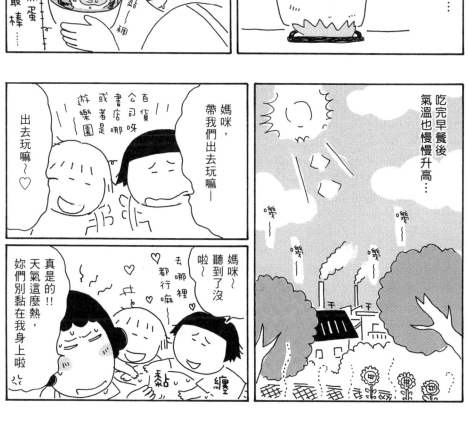

吃完早餐後氣溫也慢慢升高…

媽咪，帶我們出去玩嘛—

百貨公司呀

或者是書店哪

遊樂園

出去玩嘛～♥

媽咪～聽到了沒啦～♥

去哪裡都行嘛♥

真是的!!天氣這麼熱，妳們別黏在我身上啦

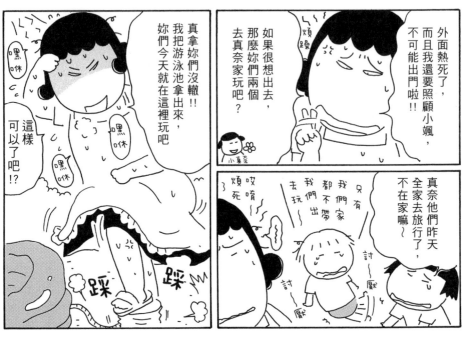

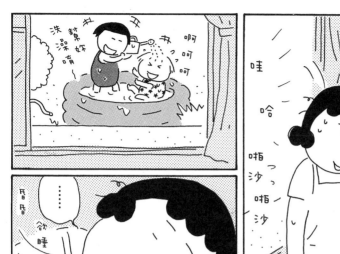

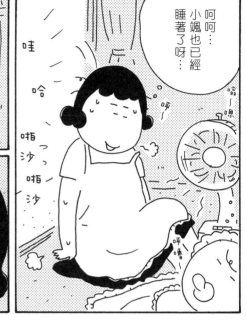

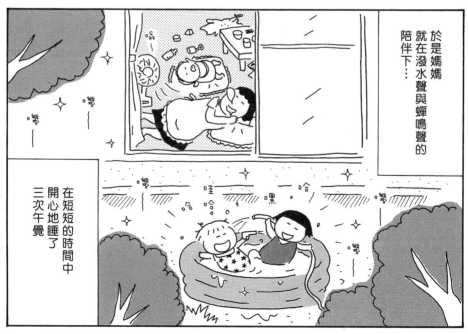

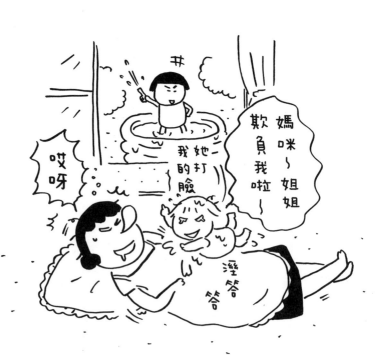

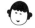

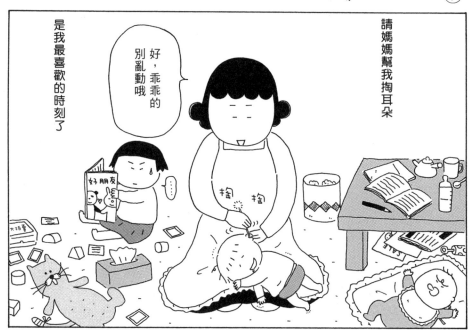

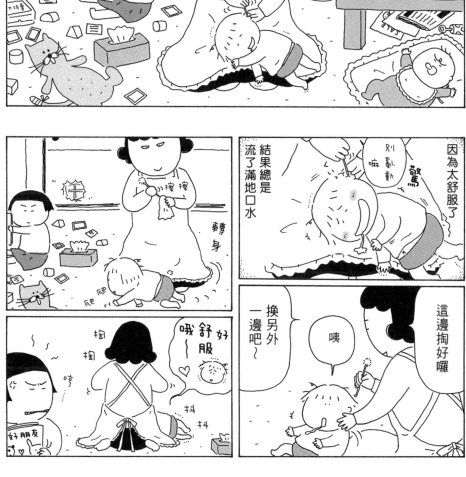

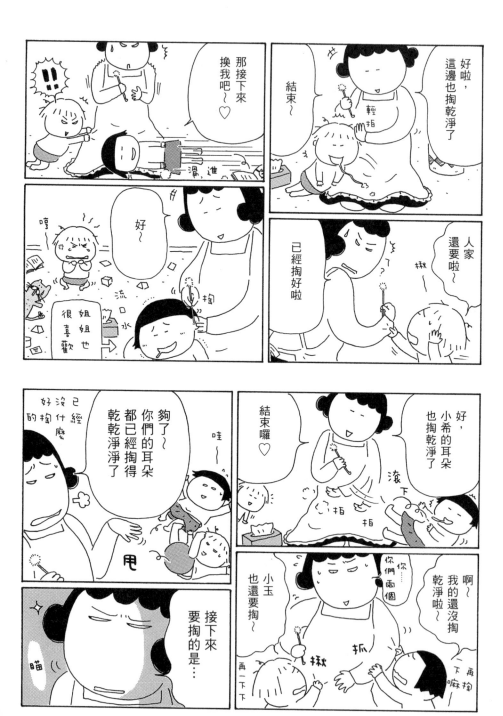

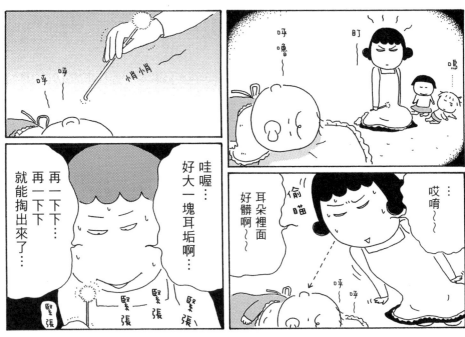

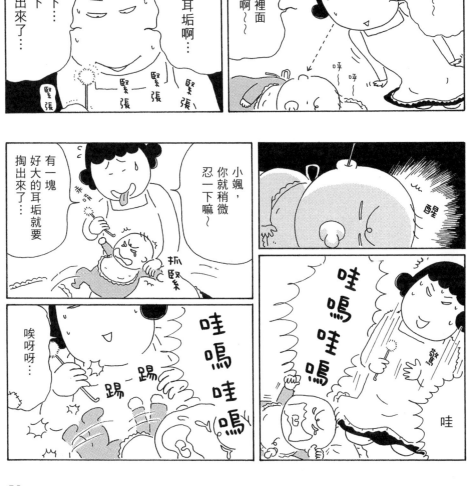

好羨慕喔～

小颯的耳朵裡有好多耳垢，真棒啊…

呼 呼…

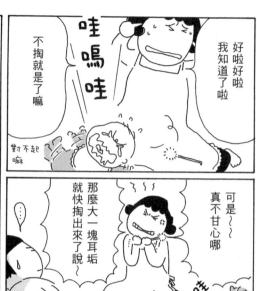

好啦好啦 我知道了啦

不掏就是了嘛

哇嗚哇

對不起嘛

可是～ 真不甘心哪

那麼大一塊耳垢就快掏出來了說～

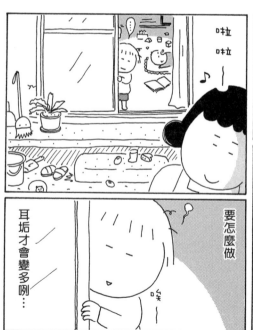

要怎麼做 耳垢才會變多咧…

啦 啦 ♪

啦 啦 ♪

嚕嚕嚕 ♪

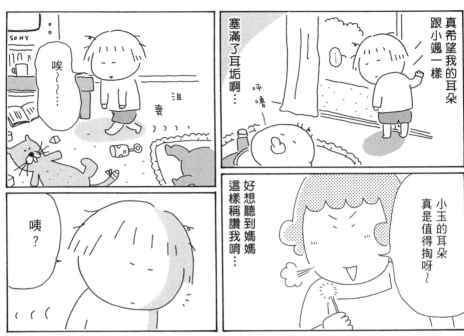

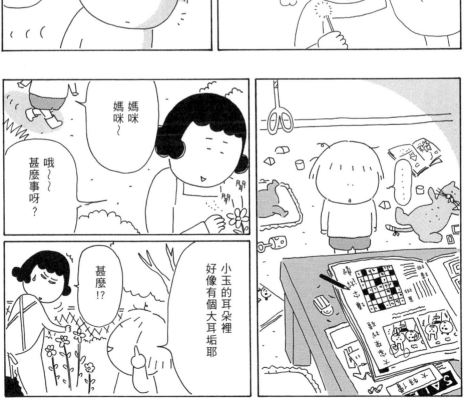

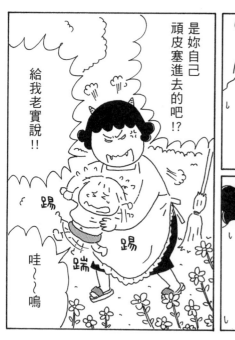

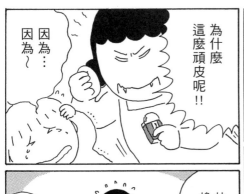

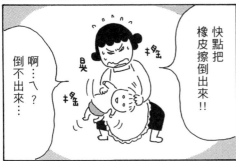

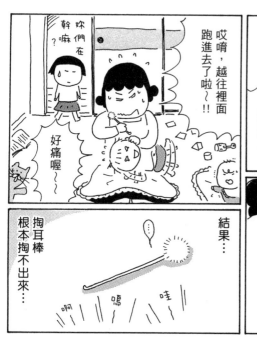

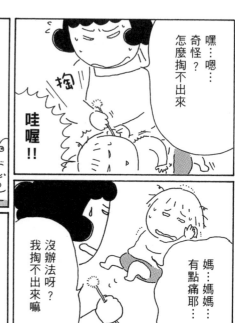

哎唷，越往裡面跑進去了啦～!!

你們在幹嘛？

好痛喔～

嘿…嗯…奇怪？怎麼掏不出來

哇喔!!

媽…媽媽…有點痛耶…

沒辦法呀？我掏不出來嘛

結果…

掏耳棒根本掏不出來…

啊 嗚 哇

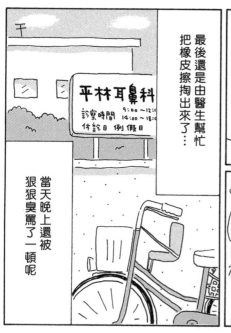

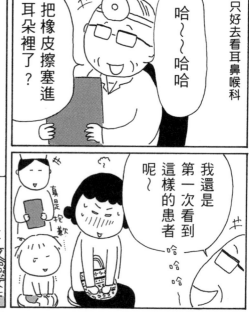

平林耳鼻科
診療時間 9:00～12:00
14:00～18:00
休診日 例假日

最後還是由醫生幫忙把橡皮擦掏出來了…

當天晚上還被狠狠臭罵了一頓呢

只好去看耳鼻喉科

哈～～哈哈

把橡皮擦塞進耳朵裡了？

我還是第一次看到這樣的患者呢～

哈哈哈

真是抱歉

爸爸偶爾也會讓媽媽掏耳朵耶……

真好～

我的30分媽媽 大家來找碴

下面兩幅圖裡有7個不相同的地方，請把它們找出來吧！

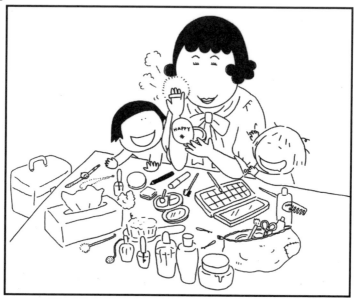

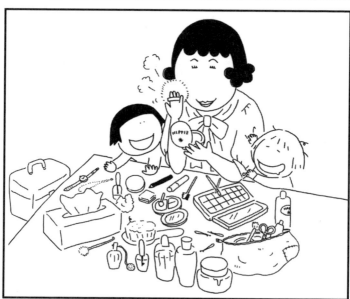

答案就在157頁。

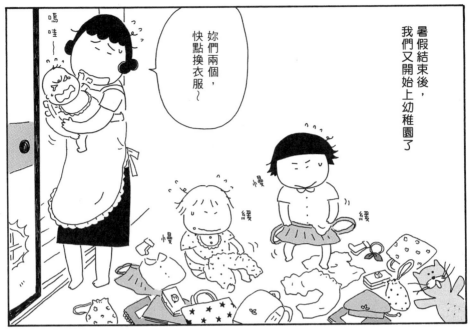

暑假結束後，我們又開始上幼稚園了

妳們兩個，快點換衣服～

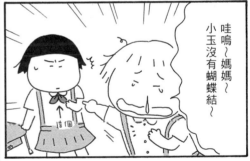

哇嗚～媽媽～小玉沒有蝴蝶結～

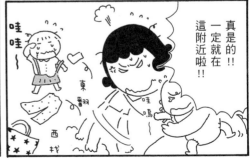

真是的！！一定就在這附近啦！！

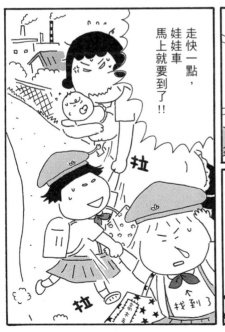

走快一點，娃娃車馬上就要到了！！

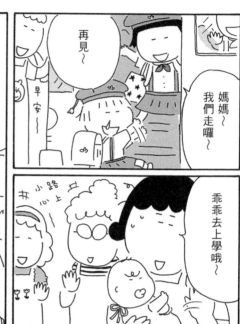

再見～

媽媽～
我們走囉～

早安～

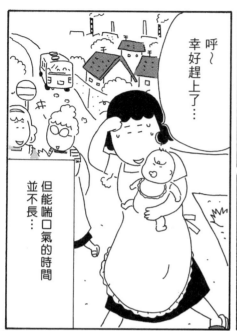

呼～
幸好趕上了…

但能喘口氣的時間並不長…

乖乖去上學哦～

我的化妝箱在哪呀？

啊，在那裏♡

倒櫃

翻箱

嘿咻

好，完成了!!

媽媽很久沒化這種完整的妝了

HAPPY

84

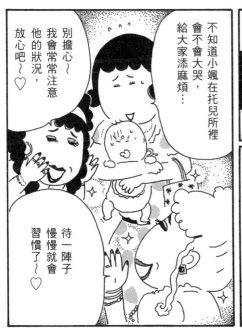

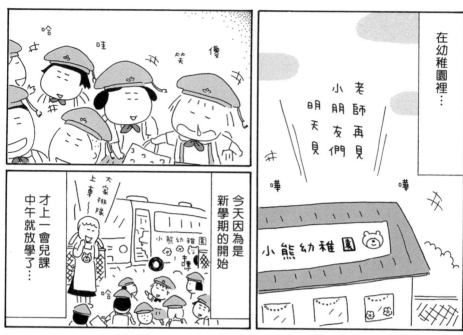

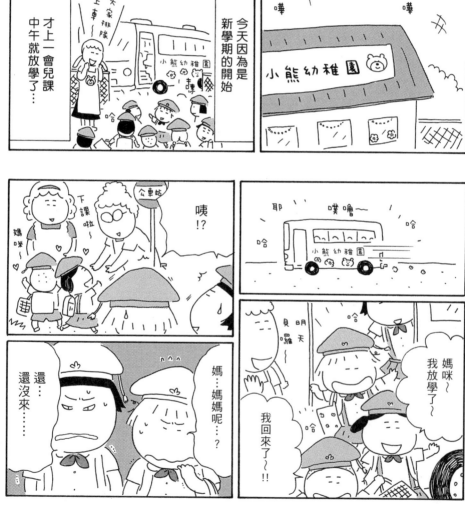

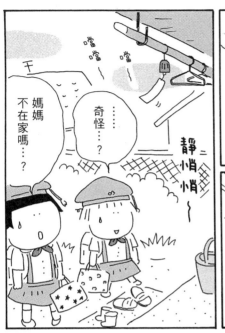

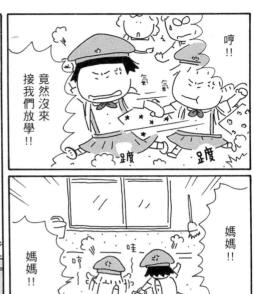

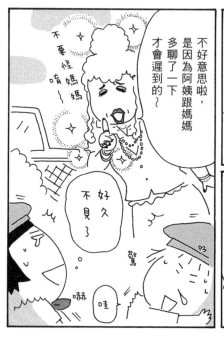

不好意思啦，是因為阿姨跟媽媽多聊了一下才會遲到的～

不要怪媽媽嘻～

好久不見了

嚇

哇

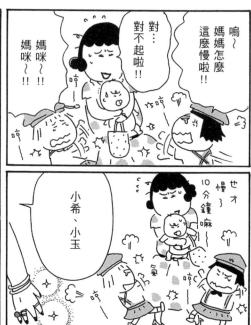

嗚～媽媽怎麼這麼慢啦!!

對…對不起啦!!

媽咪～!! 媽咪～!!

也才慢10分鐘嘛

小希、小玉

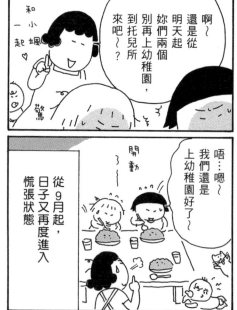

啊～還是從明天起，妳們兩個別再上幼稚園，到托兒所來吧～

和小颯一起♡

唔…嗯～我們還是上幼稚園好了～

開動～

從9月起，日子又再度進入慌張狀態

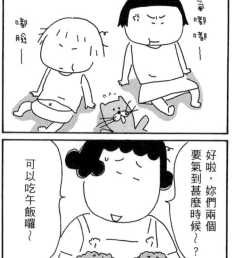

好啦，妳們兩個要氣到甚麼時候～？

可以吃午飯囉～

番茄醬炒飯♡

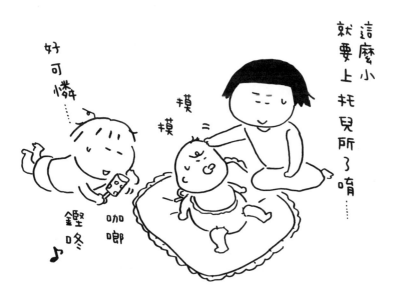

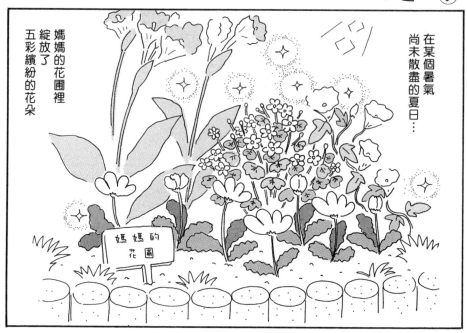

在某個暑氣尚未散盡的夏日…

媽媽的花圃裡綻放了五彩繽紛的花朵

啊呵呵…

摘拔

嘿嘿嘿…

拔折

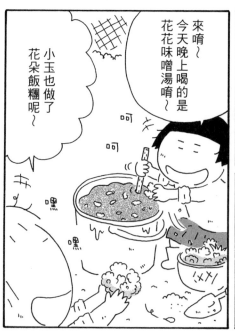

來唷～今天晚上喝的是花花味噌湯唷～

小玉也做了花朵飯糰呢～

呵呵

嘿嘿

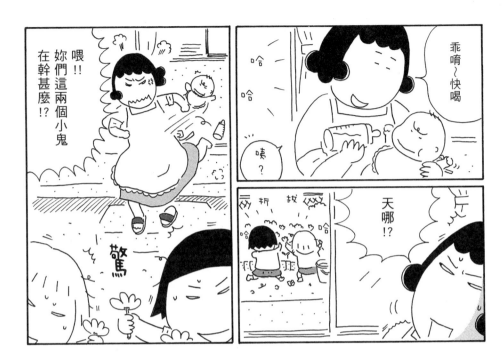

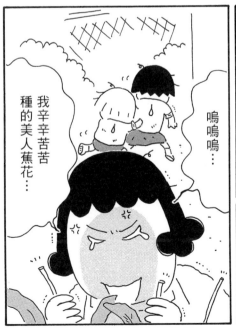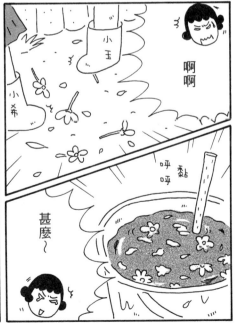

好漂亮

哇

……

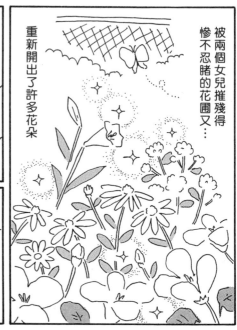

被兩個女兒摧殘得慘不忍睹的花圃又……

重新開出了許多花朵

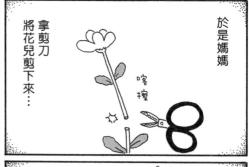

於是媽媽

拿剪刀將花兒剪下來…

喀擦

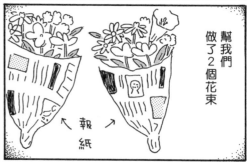

幫我們做了2個花束

↑報↑紙

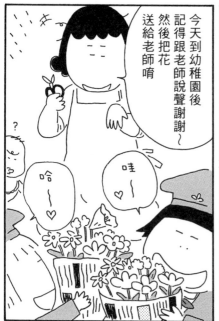

今天到幼稚園後記得跟老師說聲謝謝～然後把花送給老師唷

？

哈——

哇——

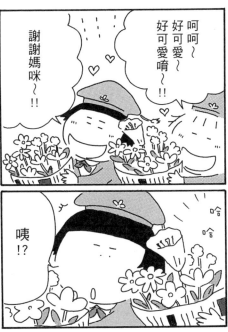

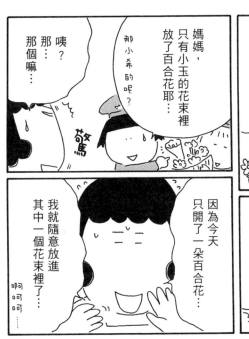

那小希的呢？

媽媽，只有小玉的花束裡放了百合花耶…

咦？那個…那個嘛…

謝謝媽咪～!!

呵呵～好可愛～好可愛唷～!!

因為今天只開了一朵百合花…

我就隨意放進其中一個花束裡了…啊呵呵…

咦!?

哈哈

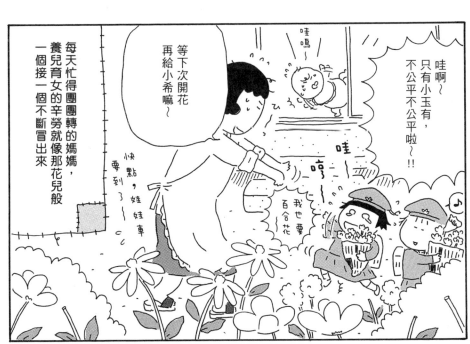

每天忙得團團轉的媽媽，養兒育女的辛勞就像那花兒般一個接一個不斷冒出來

等下次開花再給小希嘛～

快點，娃娃車要到了～

哇啊～

哇～嗚～

我也要百合花

哇啊～只有小玉有，不公平不公平啦～!!

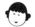

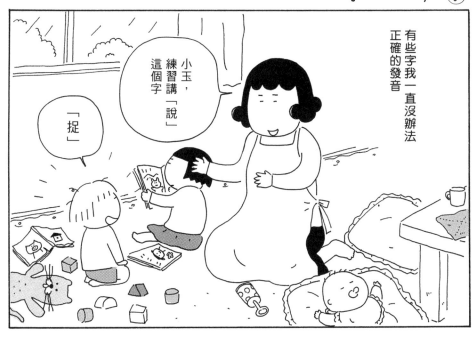

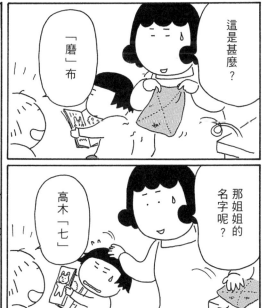

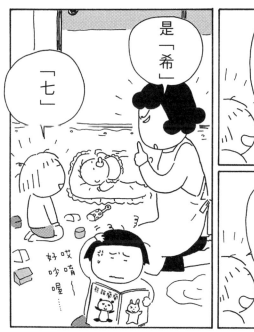

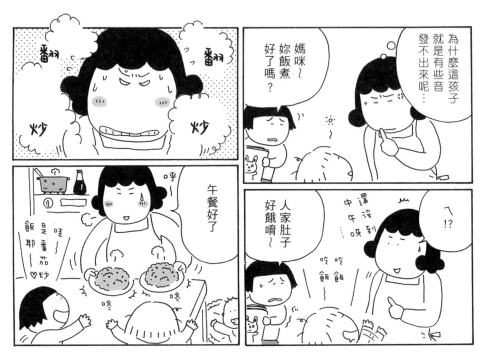

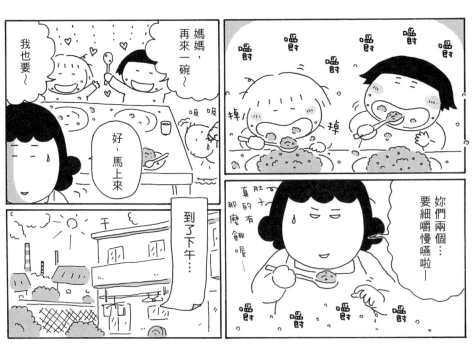

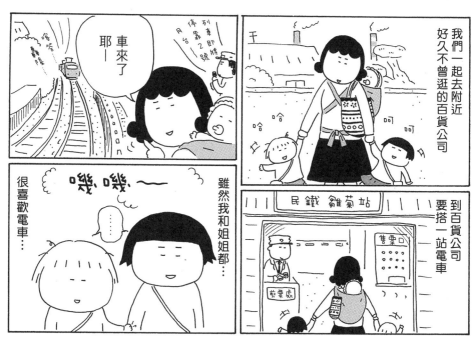

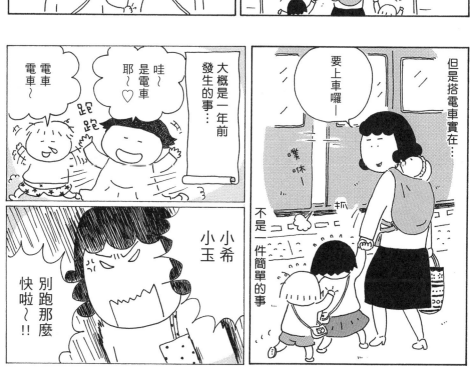

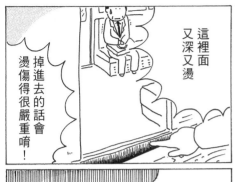

這裡面又深又燙

掉進去的話會燙傷得很嚴重唷！

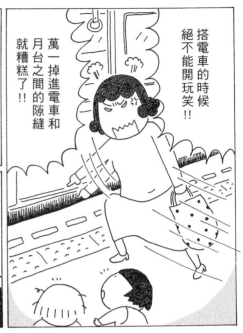

搭電車的時候絕不能開玩笑！！

萬一掉進電車和月台之間的隙縫就糟糕了！！

鴉雀無聲

還有可能因此死掉！！知道嗎！？

自從媽媽這樣說之後

我就非常害怕這道隙縫…

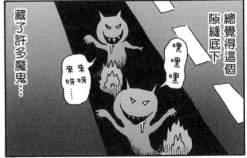

總覺得這個隙縫底下

藏了許多魔鬼…

嘿嘿

來來呀

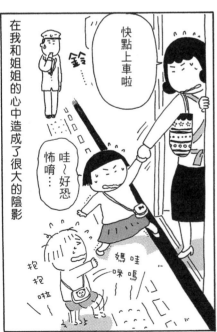

在我和姐姐的心中造成了很大的陰影

快點上車啦

鈴…

哇～好恐怖唷…

媽咪媽咪

抱抱啦

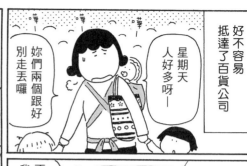

好不容易抵達了百貨公司

星期天人好多呀—

別走丟囉 妳們兩個跟好

我們去一下3樓吧

婦女服飾 ↑

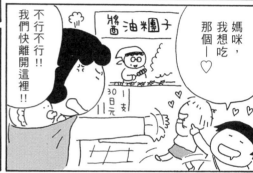

媽咪，我想吃那個—♡

不行不行!!我們快離開這裡!!

醬油糰子

30日圓一支

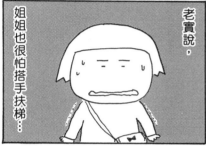

老實說，姐姐也很怕搭手扶梯…

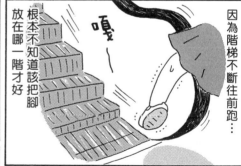

因為階梯不斷往前跑…

根本不知道該把腳放在哪一階才好

嘎—

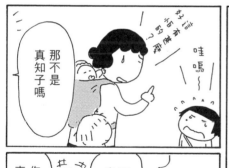

真知子嗎 那不是

哇嗎~

人家不要搭手扶梯啦~!!

哎唷~不會怎樣的啦~

不怕手扶梯

啊，是姐姐呀!!

呵呵呵，真巧呢~

你帶3個孩子來買東西呀~?

101

一陣子不見，惠美子都長這麼大啦…

對呀，最近身高長得特別快呢—

呵呵

和媽媽一起來的

是啊…姊妹倆一直吵著要我帶他們出來走走～

我們家也是啊—星期天本想在家好好休息，惠美子卻說想出去玩～

他們老爸今天要上班

呵呵呵

啊是惠美子耶

小玉妹

小米妹

表妹們

的確，明明比小希晚3個月出生卻…

小希的個子比較矮呢…

小米快呀，小坤好呀

惠美子剛才買了這本圖畫書哦～

哇～是小將耶—

呵呵

閃—亮

小象花花
BOOK

不是小將，是小象啦～

傻

小象花花

惠美子，我們要走囉—

好

SALE

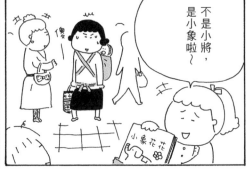

再見囉

緩升

呵呵

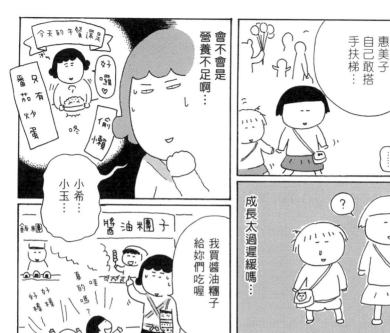

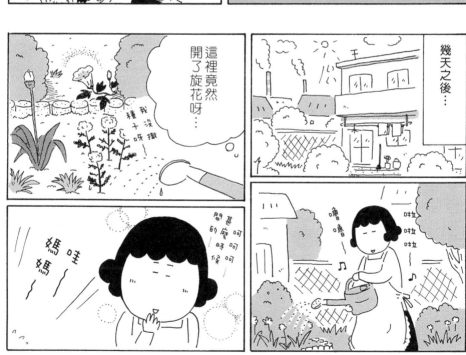

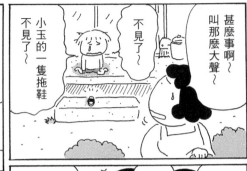

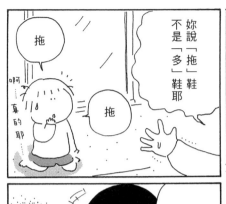

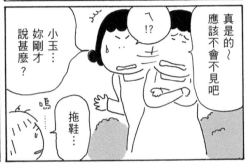

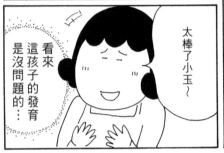

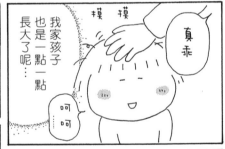

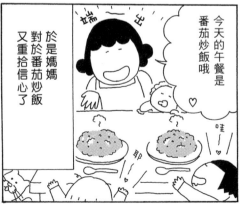

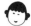

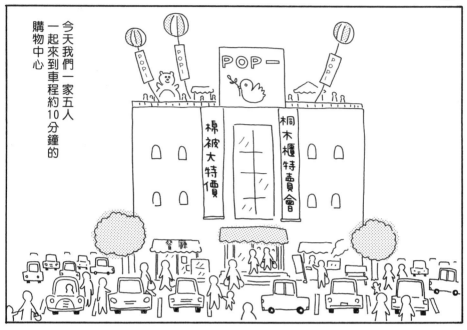

今天我們一家五人一起來到車程約10分鐘的購物中心

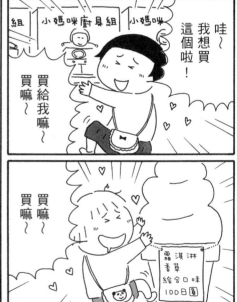

哇～我想買這個啦！

小媽咪廚具組 小媽咪 組

買給我嘛～買嘛～

買嘛～買嘛～

霜淇淋 香草 綜合口味 100日圓

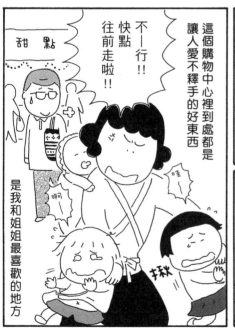

這個購物中心裡到處都是讓人愛不釋手的好東西

不—行！！快點往前走啦！！

甜點

是我和姐姐最喜歡的地方

啊

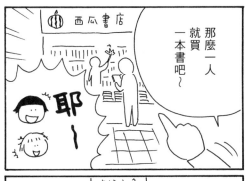

那麼一人就買一本書吧～

西瓜書店

耶～

嗯～紙尿布還有奶粉還有夏天穿的襯衫～

幫寶適 幫寶適

MILK

HOPPY

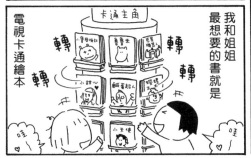

我和姐姐最想要的書就是

電視卡通繪本

卡通主角

轉轉轉轉

哇

爸爸，小希也想買點東西～

小玉也要～

唔嗯…

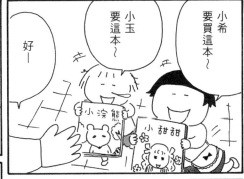

小希要買這本～

小玉要這本～

好～

小浣熊 小甜甜

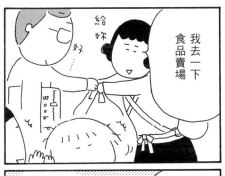

我去一下食品賣場

給妳

好

BOOK

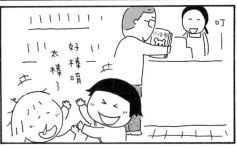

叮

好棒唷～太棒～

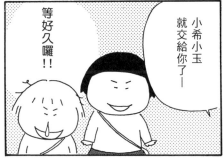

小希小玉就交給你了～

等好久囉！！

趁媽媽去食品賣場採買的空檔

我們可以在遊樂場盡情的玩樂

在這裡我們每人都能拿到100日圓的零用錢…

拿去吧

耶世

呀

將它們換成10日圓的零錢之後…

100日圓換幣機

叮噹噹

嗯奮

緊張

叮噹噹

我們非常認真地考慮著要玩哪個遊戲

西望

東張

★★★

猶豫了一陣子，還是選了只要10日圓的遊戲很節省地玩著

BALL GAME

轉盤遊戲

10日圓的

★★

10圓

這時候的媽媽

還是買這盒100公克68日圓的肉好了～

我想玩這個，可是要30日圓…

抓糖果機

這要50日圓喔…

小熊號

這時候的媽媽

這盒肉看起來真好吃，但100公克要98日圓耶～

嗯～

啊…
沒中獎～

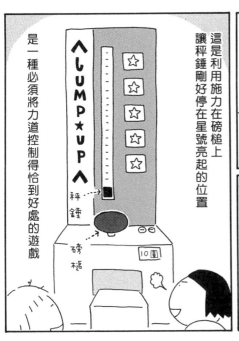

是一種必須將力道控制得恰到好處的遊戲

這是利用施力在磅槌上讓秤錘剛好停在星號亮起的位置

嘿，我要去玩那個～♡

跑

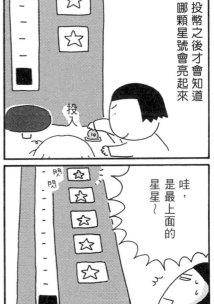

投幣之後才會知道哪顆星號會亮起來

投入

哇，是最上面的星星～

閃閃

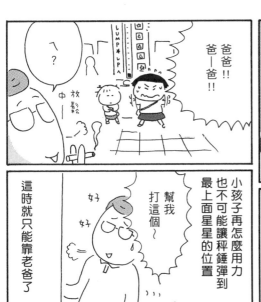

爸爸！！
爸—爸！！

放鬆中

?

小孩子再怎麼用力也不可能讓秤錘彈到最上面星星的位置

幫我打這個～

好好

這時就只能靠老爸了

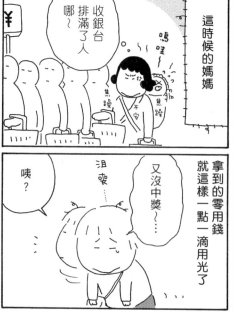

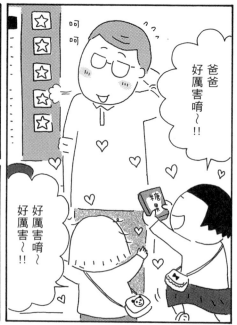

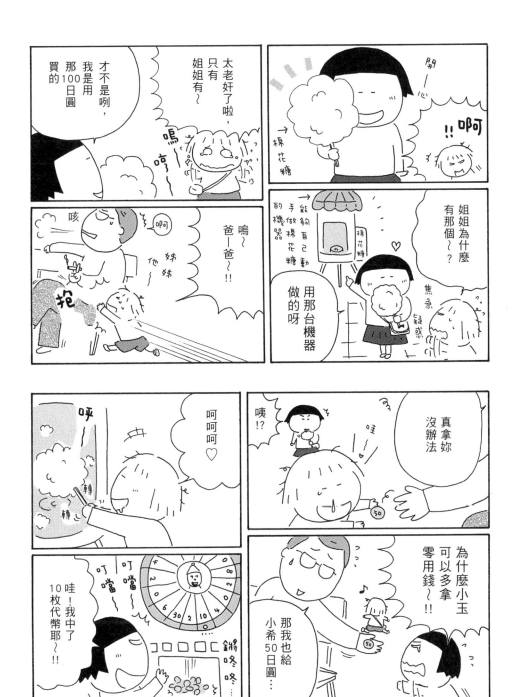

呼～讓你們久等了一

筋疲力竭

喂喂，要回家了!!

可是還有代幣耶～

好啦～要回家囉一

那分給妳3枚吧

有貝份者

那些留著下次來再用吧

把它存起來!!

喔一好啦…

也就是說下次還會來這裡玩囉～

存起來～存起來～

位在出口附近最後的誘惑…

離開這麼好玩的一家店後緊接著是…

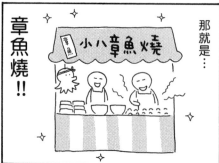

那就是…

章魚燒!!

小八章魚燒

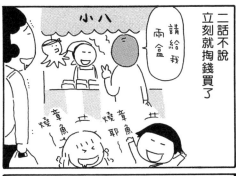

我想吃章魚燒～

買嘛～買嘛～♡

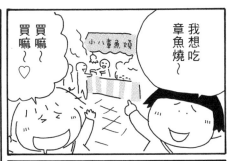

二話不說立刻掏錢買了

請給我兩盒

小八

因為爸爸媽媽也超愛吃章魚燒…

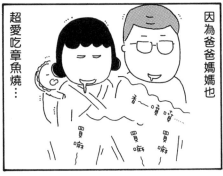

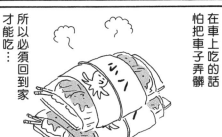

所以必須回到家才能吃…

在車上吃的話怕把車子弄髒

於是車裡充滿令人口水直流的章魚燒

香味…

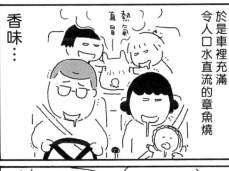

哇～真想趕快吃一口

爸爸開快一點嘛～

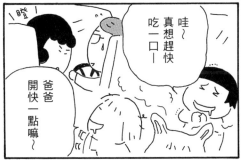

於是我和姐姐玩得超開心的休假日…

就這樣隨著夕陽的腳步緩緩落幕了

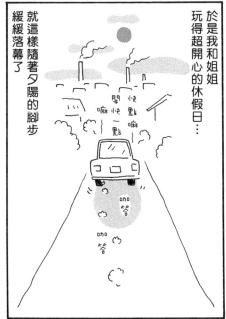

快點嘛開快一點

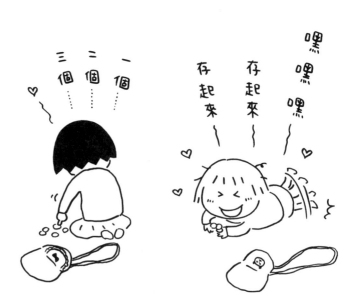

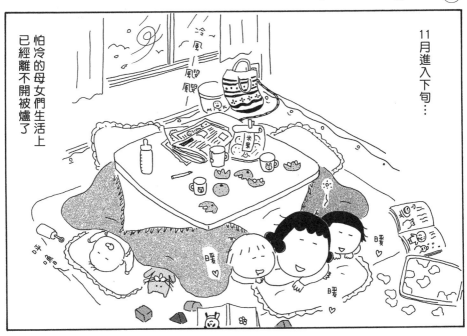

11月進入下旬…

怕冷的母女們生活上已經離不開被爐了

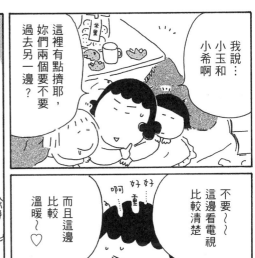

我說…小玉和小希啊

這裡有點擠耶，妳們兩個要不要過去另一邊？

不要～～這邊看電視比較清楚

而且這邊比較溫暖～♡

啊 好好重

是您呀

啊您～呀

您早

哈哈哈哈嗚

擠

擠

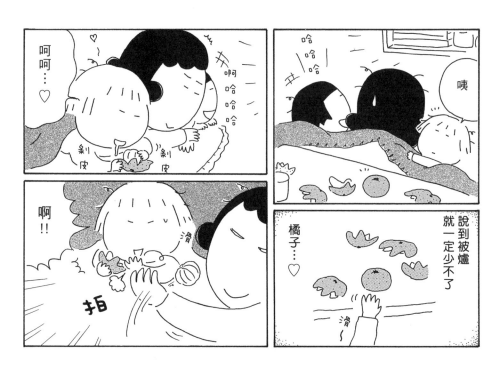

呵呵…♡

哈哈哈哈

咦

啊！！

拒

橘子…♡

說到被爐就一定少不了

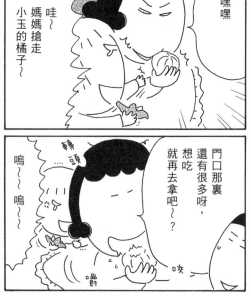

嘿嘿嘿

哇～媽媽搶走小玉的橘子～

門口那裏還有很多呀，想吃就再去拿吧～？

嗚～～嗚～～

轉頭……

咬

嚼

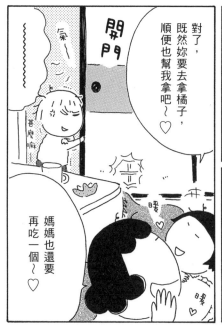

開門

甚麼嘛

對了，既然妳要去拿橘子，順便也幫我拿吧～♡

媽媽也還要再吃一個～♡

暖暖

116

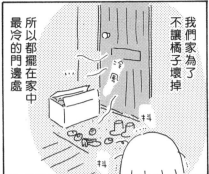

我們家為了不讓橘子壞掉所以都擺在家中最冷的門邊處

回來啦～♡

呼～

鑽進

哇嗚～好冷喔～!!

快跑

抖

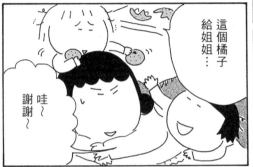

這個橘子給姐姐…

哇～謝謝～

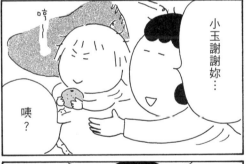

小玉謝謝妳…

咦？

唔～

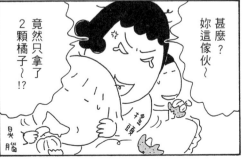

甚麼？妳這傢伙～

竟然只拿了2顆橘子～!?

太過分了～妳這吃裡扒外的小鬼～!!

啊～

哇～

噗呀

時間就這樣一點一點過去了

吵死

下午3點多…

打開

我回來了～

今天輪早班的爸爸回家了

您回來了呀～♡

老爸雖然一邊叨念著，回家後也是立刻就點燃暖爐

真是…才11月就已經冷成這樣了～

SURUME

在暖爐上烤魷魚

但老爸並不是因為怕冷，而是為了…

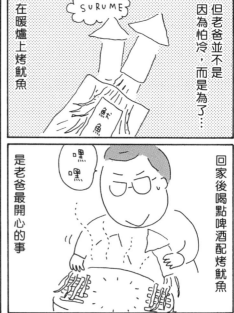

回家後喝點啤酒配烤魷魚

嘿嘿

是老爸最開心的事

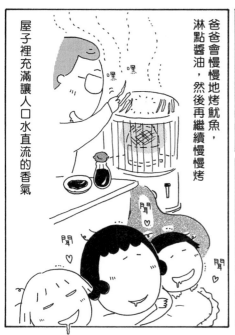

屋子裡充滿讓人口水直流的香氣

爸爸會慢慢地烤魷魚，淋點醬油，然後再繼續慢慢烤

嘿

這個動作就表示「可以吃囉」

等烤得差不多後再將魷魚攤在報紙上

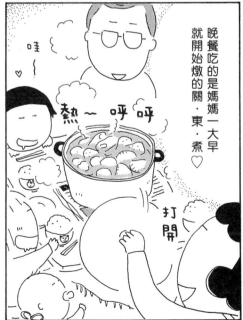

晚餐吃的是媽媽一大早就開始燉的關・東・煮♡

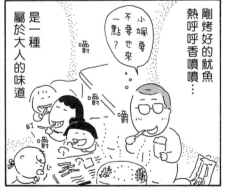

剛烤好的魷魚熱呼呼香噴噴…是一種屬於大人的味道

到了晚上氣溫更低時…

我們家吃關東煮沾的是甜味噌調的沾醬…

紅味噌加上味醂與砂糖一起煮成

黏稠

但是我每次吃關東煮

整張臉都會被這個味噌沾醬弄得髒兮兮

嚼時 嚼時

味噌

哈哈哈，你們看小玉的臉好髒哦!!

這孩子

小希臉上也有呀

嗯 癱軟

呼～

味噌

喂，妳們兩個快去洗澡!!

我不行了～好想睡覺哦…

洗澡 打盹

打盹 呼嚕

那至少要先刷牙才能睡覺

不要啦

好睏～哦

人家想睡啦

打瞌睡 點頭

在被趕出來前，我們幾乎一整天都窩在被爐裡度過這寒冷的一天

120

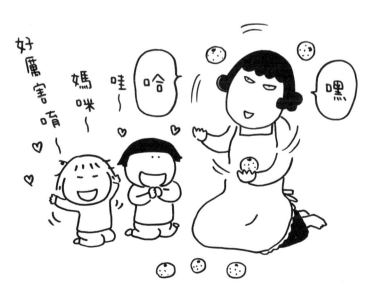

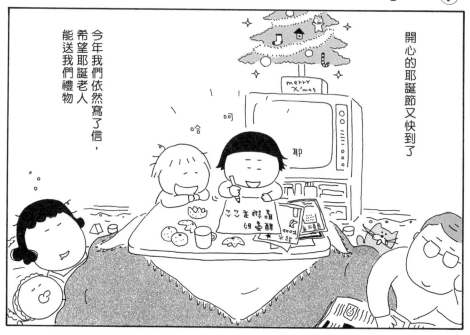

開心的耶誕節又快到了

今年我們依然寫了信，希望耶誕老人能送我們禮物

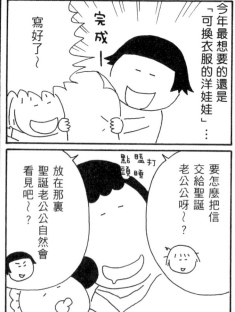

今年最想要的還是「可換衣服的洋娃娃」…

完成～

寫好了～

要怎麼把信交給聖誕老公公呀～？

放在那裏聖誕老公公自然會看見吧～？

點頭打瞌睡

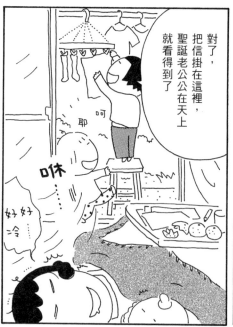

對了，把信掛在這裡，聖誕老公公在天上就看得到了

呵耶

咻……

好好冷

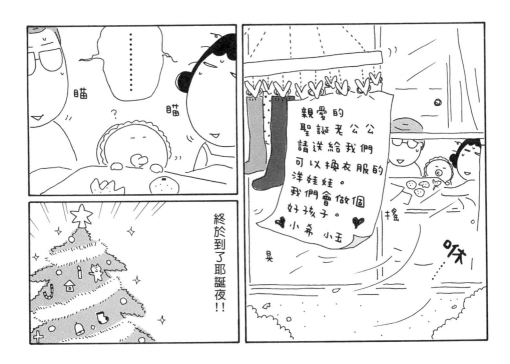

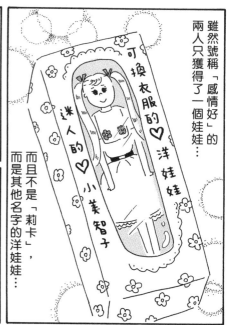

是洋娃娃耶～

好棒～好棒喔～

但我們並不介意

雖然號稱「感情好」的兩人只獲得了一個娃娃…

而且不是「莉卡」，而是其他名字的洋娃娃…

可換衣服的♡洋娃娃

迷人的♡小茉智子

媽咪～～聖誕老公公送我們洋娃娃耶～!!

哎唷

跳 跳

你看你看看嘛～!!

一定要好好謝謝聖誕老公公哦…

嗯…好…

哈 哇

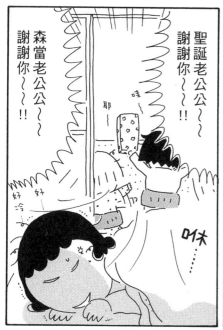

森當老公公～～謝謝你～～!!

聖誕老公公～～謝謝你～～!!

耶～

好冷好冷

叩木

好!!

轉身

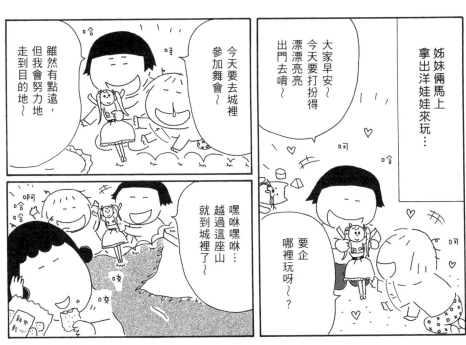

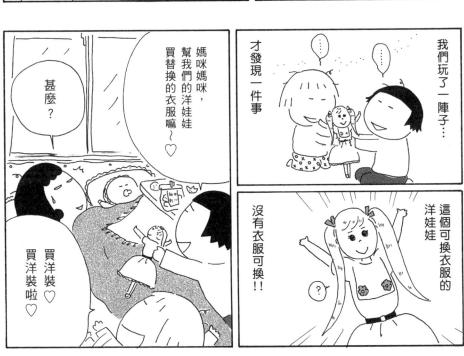

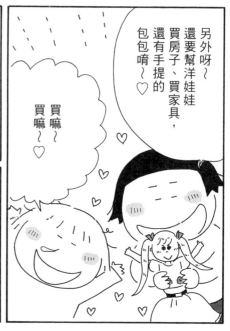

另外呀～還要幫洋娃娃買房子、買家具，還有手提的包包唷～♡

買嘛～買嘛～

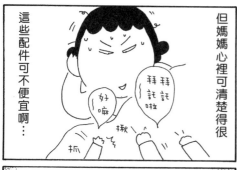

但媽媽心裡可清楚得很

這些配件可不便宜啊…

好嘛

拜託啦

拜託

揪

抓

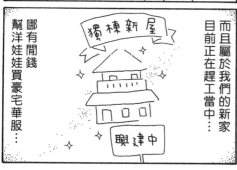

而且屬於我們的新家目前正在趕工當中…

哪有閒錢幫洋娃娃買豪宅華服…

獨棟新屋

興建中

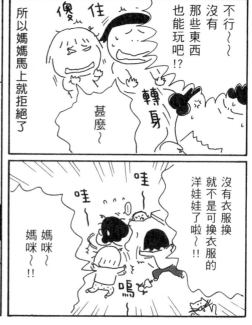

所以媽媽馬上就拒絕了

不行～～沒有那些東西也能玩吧！？

甚麼～

傻住

轉身

沒有衣服換就不是可換衣服的洋娃娃了啦～！！

哇～

媽咪～媽咪～！！

哇～

嗚

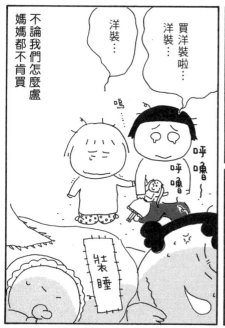

不論我們怎麼盧媽媽都不肯買

洋裝…

洋裝…

買洋裝啦…

嗚

呼嚕

呼嚕

裝睡

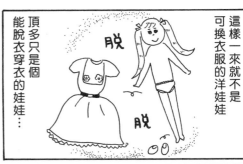

這樣一來就不是可換衣服的洋娃娃

頂多只是個能脫衣穿衣的娃娃…

但再怎麼努力做也不過如此…

只剪出2個洞前

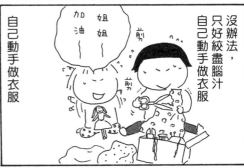

沒辦法，只好絞盡腦汁自己動手做衣服

自己動手做衣服

姐姐加油～

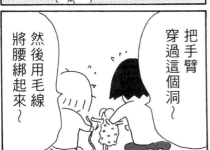

把手臂穿過這個洞～

然後用毛線將腰綁起來～

這件洋裝…

……

破爛 歪扭

棄置一旁

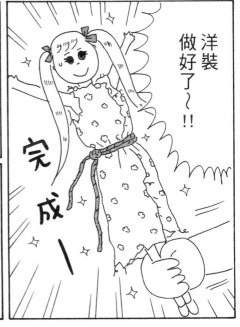

洋裝做好了～！！

完成

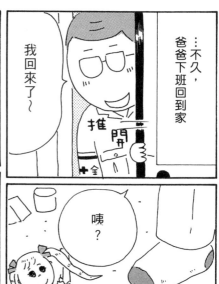

…不久，爸爸下班回到家

我回來了～

咦？

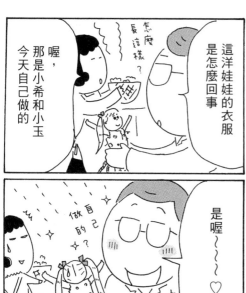

這洋娃娃的衣服是怎麼回事

怎麼長這樣？

喔，那是小希和小玉今天自己做的

是喔～～～♡

自己做的？

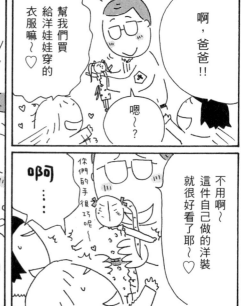

啊，爸爸！！

幫我們買給洋娃娃穿的衣服嘛～♡

嗯～？

不用啊～這件自己做的洋裝就很好看了耶～♡

你們的手很巧呢～

啊……

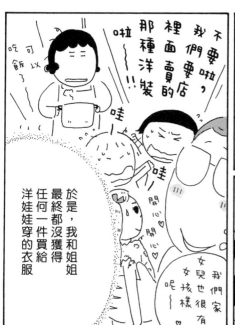

吃飯可以吃了

不要啦，我們要店裡面賣的那種洋裝啦！！

哇～哇～開心開心

我們家女兒也很有女孩樣呢～

於是，我和姐姐最終都沒獲得任何一件買給洋娃娃穿的衣服

128

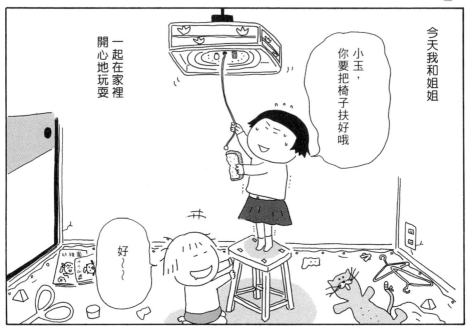

今天我和姐姐

一起在家裡
開心地玩耍

小玉，
你要把椅子扶好哦

好～～

呼～
終於弄好了～

喔耶～～!!

搖——晃

↑吐司

這是模仿運動會裡
經常出現的吃麵包比賽
的遊戲

姐姐～
可是我完全
咬不到耶？

對～耶…

撲
空

跳
跳

那妳站在
這張椅子上
跳跳看？

呼
呼

一、
二、
三、
跳…

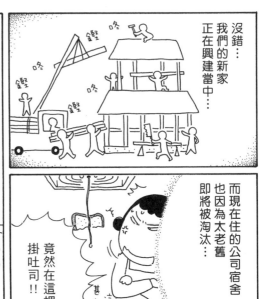

沒錯…
我們的新家
正在興建當中…

而現在住的公司宿舍
也因為太老舊
即將被淘汰…

竟然在這裡
掛吐司!!

甚麼啊

這是
啥啊

也就是說，
我們目前住的地方早就處於
隨便破壞都無所謂的狀態了

真是～
明明跟他們說過
不可以把食物當玩具～

媽媽
連打掃
也免

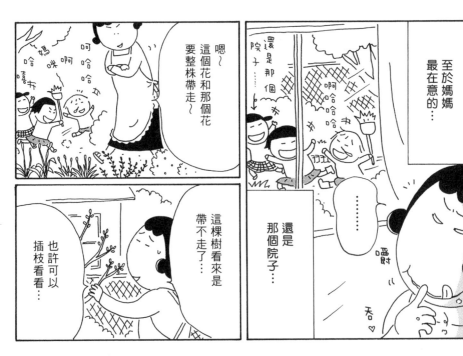

至於媽媽
最在意的…

還是
那個院子…

還是那個
院子……

啊哈哈哈

嗯～
這個花和那個花
要整株帶走～

呵呵哈哈
啊哈哈
哈咪啊
媽

這棵樹看來是
帶不走了…

也許可以
插枝看看…

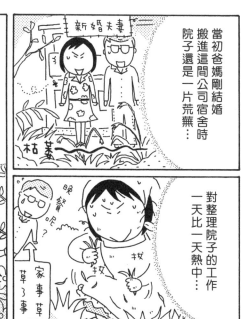

當初爸媽剛結婚
搬進這間公司宿舍時
院子還是一片荒蕪…

看著院子
一天比一天漂亮…

家庭成員
也漸漸增加…

對整理院子的工作
一天比一天熱中…

如今要離開
這個相處已久的地方…

媽媽多多少少
還是有點感傷

到了晚上…

小希、小玉

我們很快
就要搬家了唷～

妳們知道
甚麼叫搬家嗎？

哇～
搬家搬家～♡

知道～
就是要去住新家，
對吧？

我們甚麼時候
去搬家呀！！

要搭車車去嗎！？

小玉，
搬家的意思是要
跟現在住的房子說再見，
這樣懂了嗎？

而且去真奈家
也會變得更遠囉～

小玉

現身

好耶好耶，
要去搬家囉♡

快點，
我們快點去搬家嘛～！！

耶♡哈♡

蹦

跳

…那傢伙
好像還搞不清楚
甚麼叫搬家耶

看來是這樣

不過新家
還真是
令人期待呀～♡

比現在住的地方
更寬廣，
而且還是
獨棟房子呢！！

哈　哈

家裡的梁柱走廊
都閃閃發亮，
處處飄散著
新榻榻米的香味…

還有期待好久的
系統廚具呢！！

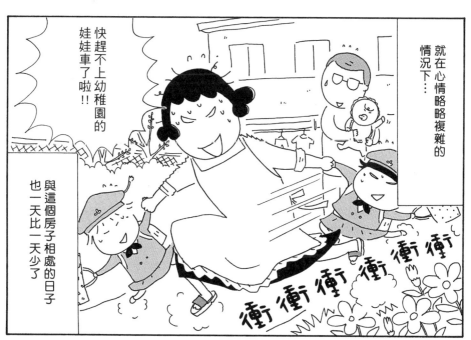

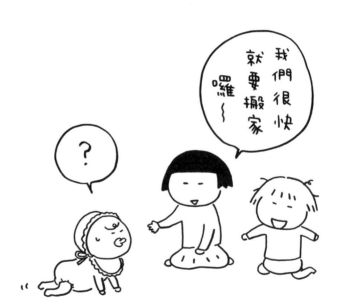

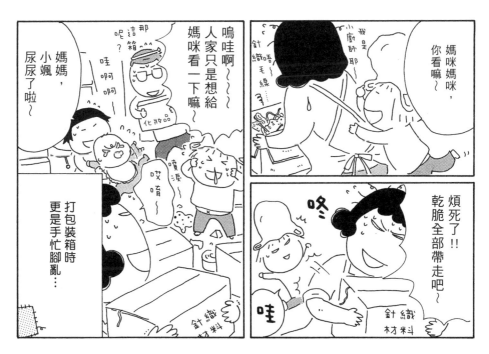

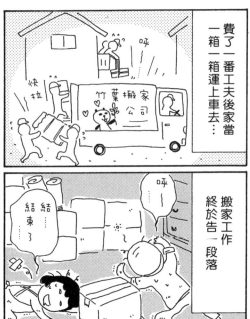

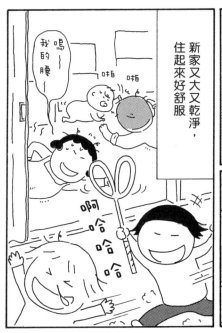

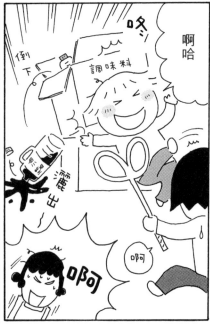

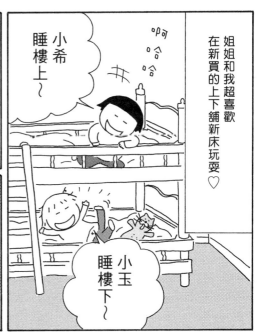

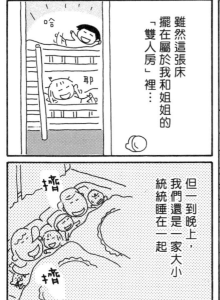

對了～～

我們甚麼時候要回家？

甚麼!?

!?

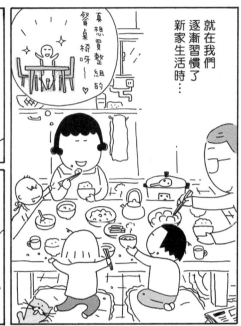

就在我們逐漸習慣了新家生活時…

真想買整組的餐桌椅呀～

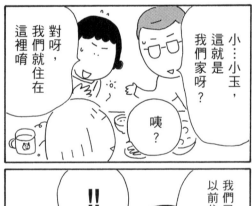

小…小玉，這就是我們家呀？

咦？

對呀，我們就住在這裡唷

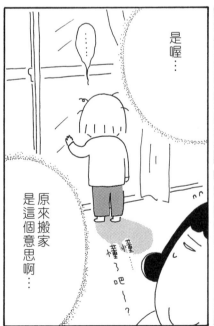

是喔…

原來搬家是這個意思啊…

懂了吧～？

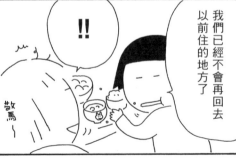

!!

我們已經不會再回去以前住的地方了

敬馬

不過之後
我們又回了幾次舊家

開車30分鐘♡

因為媽媽要把
院子裡的花帶走

這棵
也帶走吧

這間住了
好幾年的房子…

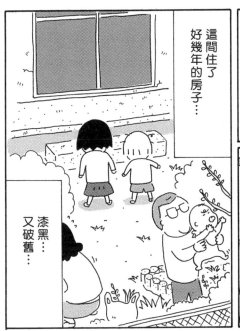

漆黑…
又破舊…

這裡已經不是
我們家了…

要回家了喔
小玉、小希、

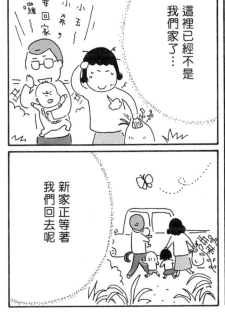

新家正等著
我們回去呢

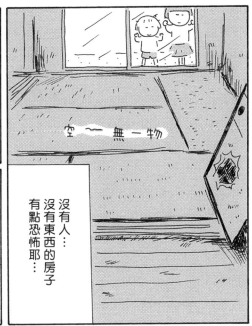

沒有人…
沒有東西的房子
有點恐怖耶…

空無一物

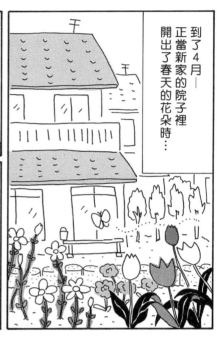

到了4月——
正當新家的院子裡
開出了春天的花朵時…

姐姐已經是
小學1年級的
新鮮人了

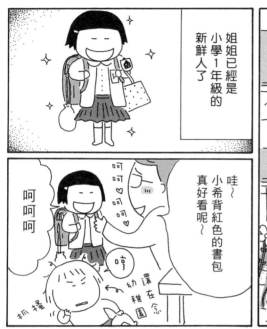

哇～
小希背紅色的書包
真好看呢～

呵呵呵

呵呵呵

哼

還在念
幼稚園

抓抓

小颯，
不要拉媽媽啦～

酒

味醂

嗯，
煮好囉～

黏稠

咕嚕

咕嚕

味噌

可以
吃早飯囉

快點來吧～

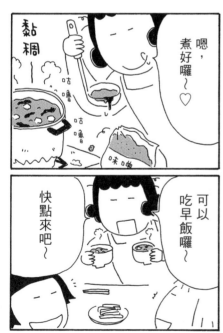

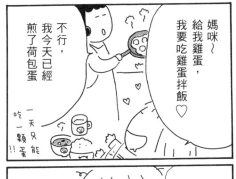

媽咪～
給我雞蛋，
我要吃雞蛋拌飯♡

不行，
我今天已經
煎了荷包蛋

一天又能吃一顆蛋!!

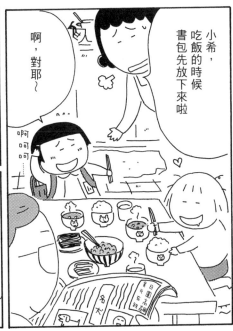

小希，吃飯的時候
書包先放下來啦

啊，對耶～

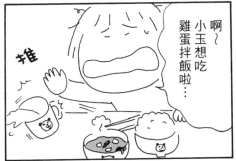

推

啊～
小玉想吃
雞蛋拌飯啦…

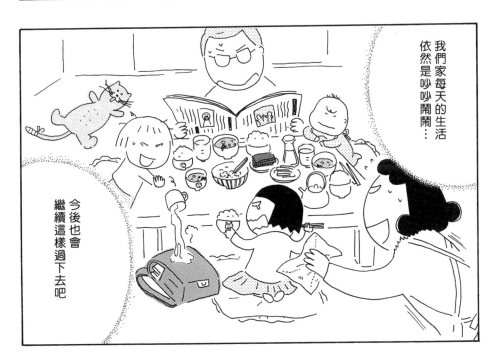

我們家每天的生活
依然是吵吵鬧鬧…

今後也會
繼續這樣過下去吧

老爸的

育兒日記

題字／父

爸爸每天都偷偷寫日記哦♪我們來偷看一下吧～

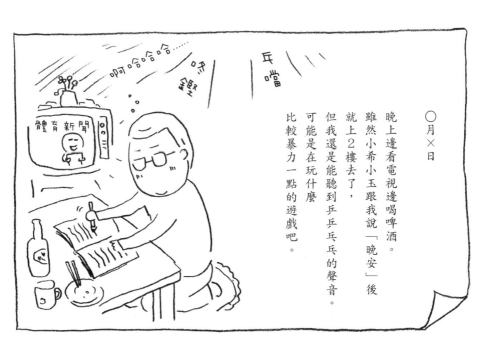

○月×日

晚上邊看電視邊喝啤酒。

雖然小希小玉跟我說「晚安」後

就上2樓去了，

但我還是能聽到乒乒乓乓的聲音。

可能是在玩什麼

比較暴力一點的遊戲吧。

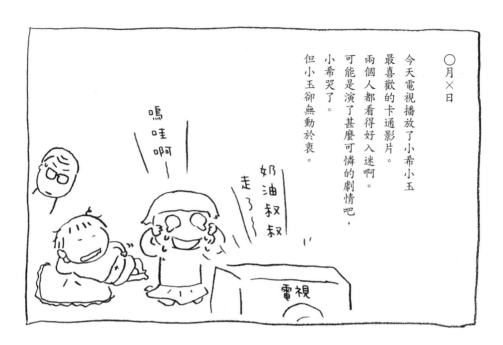

○月×日

今天電視播放了小希小玉
最喜歡的卡通影片。
兩個人都看得好入迷啊。
可能是演了甚麼可憐的劇情吧，
小希哭了。
但小玉卻無動於衷。

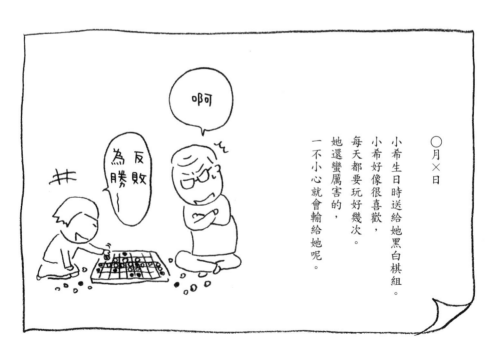

○月×日

小希生日時送給她黑白棋組。
小希好像很喜歡，
每天都要玩好幾次。
她還蠻厲害的，
一不小心就會輸給她呢。

146

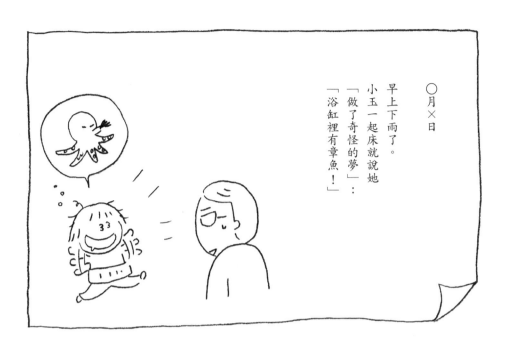

○月×日
早上下雨了。
小玉一起床就說她
「做了奇怪的夢」：
「浴缸裡有章魚！」

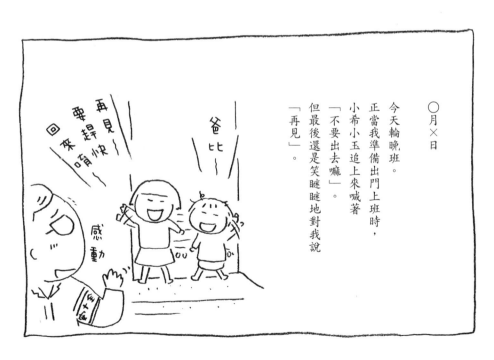

○月×日
今天輪晚班。
正當我準備出門上班時，
小希小玉追上來喊著
「不要出去嘛」。
但最後還是笑瞇瞇地對我說
「再見」。

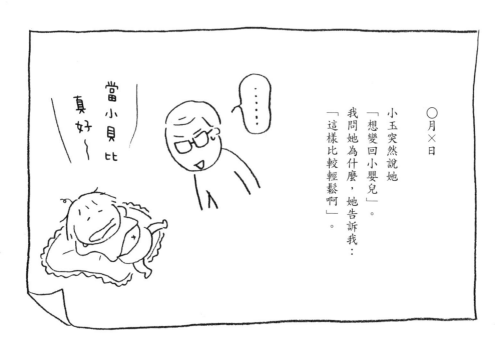

○月×日

小玉突然說她「想變回小嬰兒」。我問她為什麼，她告訴我：「這樣比較輕鬆啊」。

當小貝比真好～

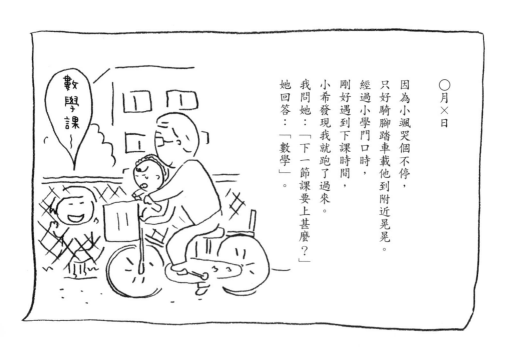

○月×日

因為小颯哭個不停，只好騎腳踏車載他到附近晃晃。經過小學門口時，剛好遇到下課時間，小希發現我就跑了過來。我問她：「下一節課要上甚麼？」她回答：「數學」。

數學課

148

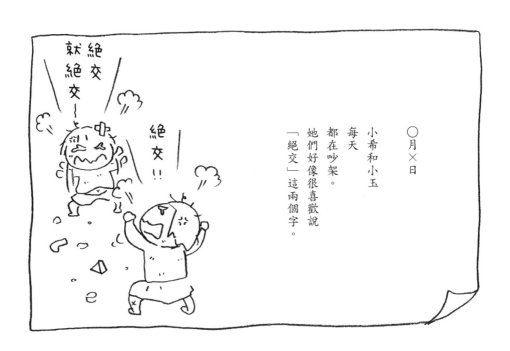

○月×日

小希和小玉
每天
都在吵架。
她們好像很喜歡說
「絕交」這兩個字。

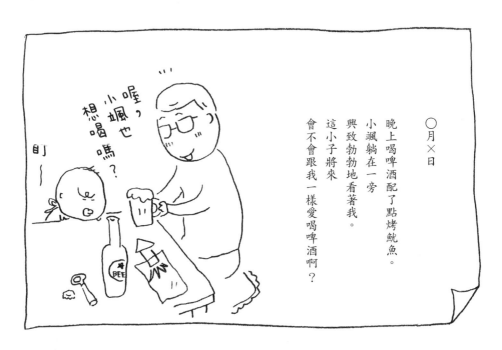

○月×日

晚上喝啤酒配了點烤魷魚。
小颯躺在一旁
興致勃勃地看著我。
這小子將來
會不會跟我一樣愛喝啤酒啊？

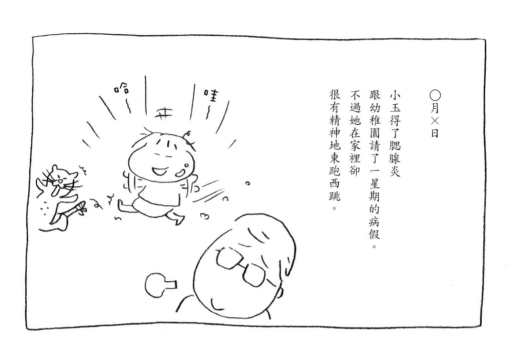

○月×日

小玉得了腮腺炎
跟幼稚園請了一星期的病假。
不過她在家裡卻
很有精神地東跑西跳。

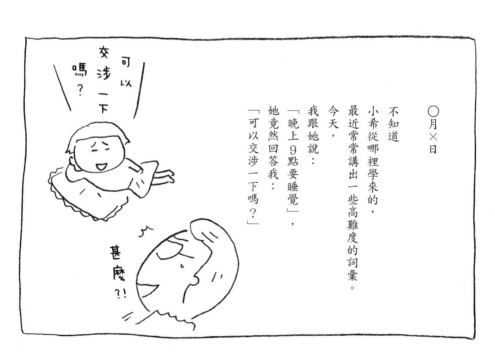

○月×日

不知道
小希從哪裡學來的，
最近常常講出一些高難度的詞彙。
今天，
我跟她說：
「晚上9點要睡覺」，
她竟然回答我：
「可以交涉一下嗎？」

可以
交涉一下
嗎？

甚麼
?!

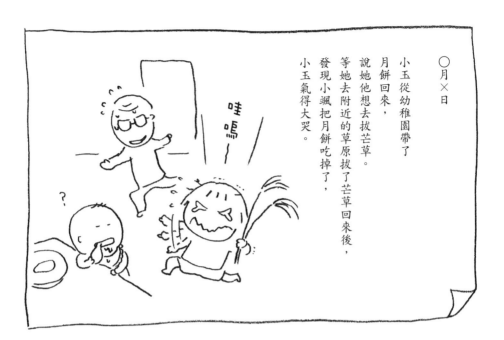

〇月×日

小玉從幼稚園帶了月餅回來，說他想去拔芒草。等她去附近的草原拔了芒草回來後，發現小颯把月餅吃掉了，小玉氣得大哭。

哇嗚—

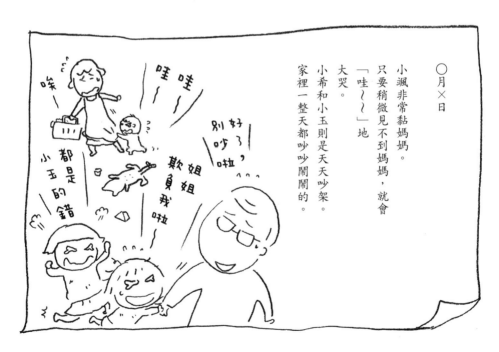

〇月×日

小颯非常黏媽媽。只要稍微見不到媽媽，就會「哇～～」地大哭。小希和小玉則是天天吵架。家裡一整天都吵吵鬧鬧的。

哇—
哇—
別吵啦，好了啦
姐姐欺負我啦
都是小玉的錯
哎

結束。

🍼 後　記

在第1集的後記中我就曾經提到，

《我的30分媽媽》是將我兒童時期發生的一些趣事描繪下來的作品。

除了一些殘留在我記憶片段中的童年時光，

還有父母與姐姐的回憶，

加上兒童時期的照片佐證，

營造出整個畫面後將它們一一畫出來。

此外，我爸爸當時曾經寫的「育兒日記」至今還保留著，

我看過後也將它加入了寫作題材。

這次收錄在本書最後的「老爸的育兒日記」，

事實上是直接將我父親寫的育兒日記摘錄下來的作品。

（只是把小孩子的名字更換一下）

至於標題的題字，也是直接將老爸寫在日記封面上的字拿來使用。

我並沒有告訴我老爸，說我不但讀了他的日記，還將內容使用在這本書裡，

親愛的爸爸，請原諒我的任性吧。

（竟然到此時才說實話…）

這次最後一篇的搬家記，是我孩童時期的親身經歷。

雖然我一直住在後來搬過去的新家，

但這個曾經住著5個吵吵鬧鬧家人的房子，

如今3個孩子已經各自獨立，

只留2位老人家以及1隻狗悠閒地在此度日。

曾經的新屋如今變成了舊舊的老屋，

父母親的頭上也冒出了白髮，

每次一回想起過去的日子，

就不由得泛起一股惆悵。這就是最近的我。

大家的童年都是怎麼過的呢？

如果你也在《我的30分媽媽》裡找到了似曾相識的經驗與心情，

那就是我最開心的一件事了。

各位親愛的讀者們，

衷心感謝大家的支持。

2008年春

高木直子

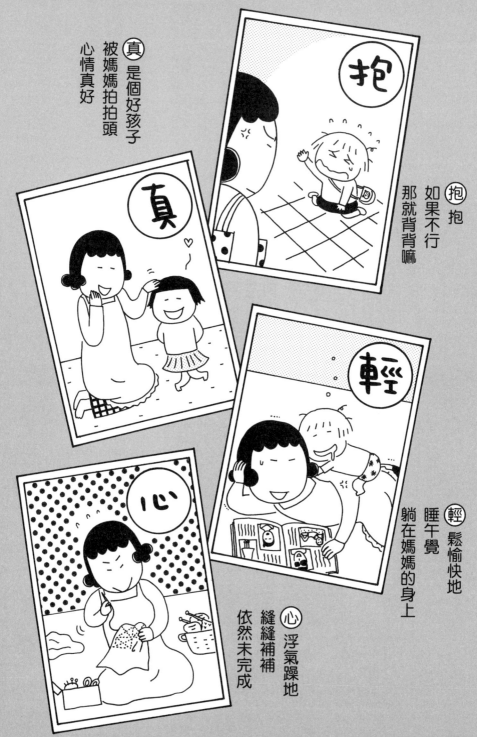

㉡ 抱
抱抱
如果不行
那就背背嘛

㉡ 真
是個好孩子
被媽媽拍拍頭
心情真好

㉡ 輕
輕鬆愉快地
睡午覺
躺在媽媽的身上

㉡ 心
浮氣躁地
縫縫補補
依然未完成

154

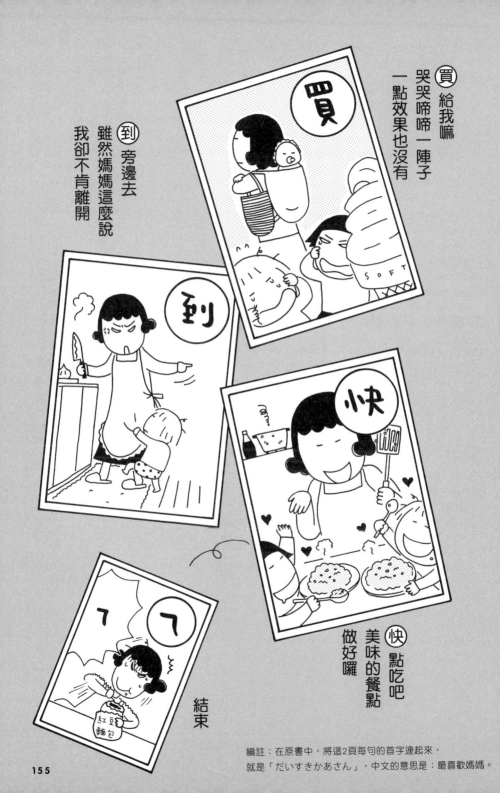

編註：在原書中，將這2頁每句的首字連起來，
就是「だいすきかあさん」，中文的意思是：最喜歡媽媽。

Titan 140

我的30分媽媽 ②

高木直子◎圖文
陳怡君◎譯

出版者：大田出版有限公司
台北市10445中山區中山北路二段26巷2號2樓
E-mail：titan@morningstar.com.tw　http：//www.titan3.com.tw
編輯部專線（02）25621383　傳真（02）25818761
【如果您對本書或本出版公司有任何意見，歡迎來電】
法律顧問：陳思成律師

總編輯：莊培園
副總編輯：蔡鳳儀
行政編輯：鄭鈺澐
校對：蘇淑惠
初　　版：二〇一〇年五月三十日
二版三刷：二〇二三年四月二十日　定價：280元

購書E-mail：service@morningstar.com.tw
網路書店 http://www.morningstar.com.tw（晨星網路書店）
TEL：04-23595819 # 212　FAX：04-23595493
郵政劃撥：15060393（知己圖書股份有限公司）
印刷：上好印刷股份有限公司

國際書碼：978-986-179-694-9　CIP：947.41/110015853

②抽獎小禮物
①立即送購書優惠券
填回函雙重禮

一個人到處瘋慶典：
高木直子日本祭典萬萬歲
陳怡君◎翻譯

一個人去旅行
1年級生
陳怡君◎翻譯

一個人去旅行
2年級生
陳怡君◎翻譯

一個人搞東搞西：
高木直子閒不下來手作書
洪俞君◎翻譯

一個人好孝順：
高木直子帶著爸媽去旅行
洪俞君◎翻譯

一個人做飯好好吃
洪俞君◎翻譯

一個人好想吃：
高木直子念念不忘，
吃飽萬歲！
洪俞君◎翻譯

一個人的第一次
常純敏◎翻譯

一個人住第5年
（台灣限定版封面）
洪俞君◎翻譯

一個人住第9年
洪俞君◎翻譯

一個人住第幾年？
洪俞君◎翻譯

一個人上東京
常純敏◎翻譯

一個人漂泊的日子①
陳怡君◎翻譯

一個人漂泊的日子②
陳怡君◎翻譯

我的30分媽媽
陳怡君◎翻譯

我的30分媽媽②
陳怡君◎翻譯

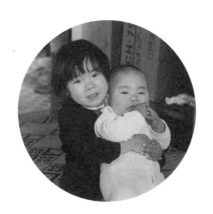

我（4歲）和弟弟